室內‧景觀空間設計繪圖表現法

陳怡如
陳瑞淑　著

新形象出版事業有限公司

　　語言是人與人溝通的媒介，但每一個區域或國家有其官方的語言或方言，因此溝通性會礙於語言之差異性而受阻，圖畫則可超越語言的限制，達到初步或完整的溝通意境。

　　任何的設計構思，可透過繪圖這種多采多姿世界共通的語彙傳遞出來，而如何藉由我們的手，將心理思考歷程，以非語言形式來傳達我們的意識與潛意識，並且透過圖面恰如其分地表現出來，作為設計者與觀看者之間的溝通橋樑，則是每一位設計初學者皆應學習的重要課題之一。

　　在孩童時，拿起任何的筆或任何繪圖的素材即使在地上隨手拾起枯枝便會不假思索盡情地塗鴉，將心中所想表達的物體或題材經由知覺的感受並藉由經驗的累積透過我們的想像力及對問題的思索，利用繪圖的素材去結合色彩、點、線、面等元素塑造欲表達的畫面；因此當我們看到繪圖的成果固然可貴但更值得珍惜的則是繪圖的歷程。

　　現今科技已經進步到e世界的領域，透過各種電腦軟體可以虛擬出各種設計的景象，或許可以如同實物一般的展現出來；但若僅透過電腦很容易省略掉設計者藉由手，下筆去繪圖時思考的歷程及解決問題或創作的各種方案；一張圖的完成不僅表達出一個主題，除此之外也可由圖中讀出設計者的經驗、想像力及對問題的思索等各種層面；電腦合成圖所呈現的成果雖然幾近真實而完美，但仍缺乏手繪圖那一份可以觸動人心的感動。

　　即使電腦在現今幾乎是人人可以上手的輔助工具，但現今仍可見不乏許多知名的建築師、景觀建築師、室內設計師甚至於服裝設計師在設計的過程中仍會採用手繪的方式去創造更多的可能性；或者是我們所熟悉的卡通夢工廠、狄斯奈或宮崎駿，在構築卡通架構初期亦是由手繪圖開始，可見手繪圖的基礎價值及其呈現在學習過程中所表達的重要性；或許現今拿起筆已經無法像孩童時有一股衝勁，可以率真、隨興的表達心裡的意象，因為你會覺得受限於各種素材，拿起筆不知如何下筆，本書的目的即是希望透過工具的介紹、使用及表達的差異性，配合文字與圖面的說明，最後則以案例的解說來化解下筆不知所措的窘境，重拾孩童畫圖那一股愉悅的情境，這就達到本書的用意。

　　謝謝怡如邀約我參與本書的編著，她就像是以筆為魔術棒的魔術師，藉著筆她創作出許多生動、創意的圖畫，這也是與她相識二十多年，我一直跟她學習的地方。本書的完成向有家妹瑞芬不辭辛勞幫忙案例的繪製與分類，及家人、同事、出版社的協助與幫忙，惟因時間緊湊恐有疏漏，尚請各位前輩、先進不吝指正。

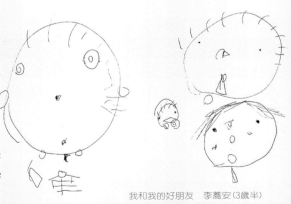

我和我的好朋友　李蕎安(3歲半)

陳瑞淑　於2004中秋

有一次，我問三歲大的兒子要不要喝鮮奶，他告訴我他想喝「鮮奶加優酪乳加養樂多」。我心裡雖然納悶著：「這樣好喝嗎？」還是倒給他喝了。好奇心促使我嚐了一口，發現味道還不錯。

小孩的思考很單純，他只是想要同時喝到三種自己喜歡的飲料，大人的思考就遠比小孩要複雜多了，也或許是如此，我們的主觀意識幫我們做了許多的判斷，無形中卻也減少了嚐試的機會。

繪畫創作的世界裡也是如此，看到四、五歲小朋友筆下人物的表情時 **1、2**，我時常受到那份純真而感動，那是因為他們擁有了極大的創作自由度。一回，看到十歲的姪女畫作裡的人物；一雙大眼如漫畫人物閃著光芒時，不禁訝異地問她為何這麼畫，她的回答更是令我吃驚，她說班上同學都是這麼畫的。當我聽到這樣的答案時，可以非常肯定的是：在她這個年齡，創作的自由已受到束縛。隨著年齡增長，束縛會越大。直到懂得如何卸下這些束縛，我們所累積的經驗，才不是創作的包袱，而是真正的成長。這就是為什麼我在大學教設計課時，每當學生這樣問我：

「老師是要我做甚麼？」

「我這樣做對不對？」

我總是給與這樣的回答：「你應該想辦法說服我你做了些甚麼，為甚麼要這樣做。」當學生們能夠跳出前面的兩個疑問，而直接自我反問：「我要給自己多少空間去完成它？」這時，設計創作者才能擺脫「自我束縛」的第一道關卡。

其實我們在學習的過程當中，往往忽略了去思考學習的本質與目的為何。一位朋友與我提起她在法國學大提琴的經驗：她說自己從小到大，每一次到老師家裡學鋼琴的時候，從頭到尾就只坐在鋼琴前，不曾改變過，（聽到這裡，讓我對他的話題更感興趣了，因為自己小時候學琴的經驗也是如此，雖然我不太喜歡上鋼琴課，但是也從來不曾懷疑過這樣的上課方式有甚麼不對。）朋友說，住在法國的時候，每次當她去上大提琴課時，老師總是會不停地提醒她「放輕鬆」、「要去體會曲子當中的意境」，而且學員們和老師也經常聚在一起合奏，更重要的是老師會經常帶他們去欣賞各種演奏會。

我想，能夠這樣學琴，收獲一定不單是琴藝本身。回頭想想，我們設計這領域，不也是如此嗎？

幾年前，一位在倫敦剛進入大學讀建築系的朋友寄了張圖給我，那是她進入大學後的第一個設計作品 **3**。對於一個初跨入建築設計領域者而言，作品的成熟度讓我感到訝異，更何況她曾告訴過我，在他們第一年的課程中，並無教授任何關於基礎繪圖的課程，而是自我透過案例的研讀，並在指導老師的批評與導引下，逐步去摸索出適合表達自己設計理念的語彙。

1 醜男人 陳琬瑜（4歲時的畫作）

2 大鬍子伯伯 李欣航（6歲）

在空間設計表現的領域裡應該是十分自由的，它其實並沒有特定的形式與技法，應該是一種設計思維過程與結果的表達方式，目的在於透過「圖」來傳遞設計者所要表達的理念。因此，設計者可以十分自由地透過各種不同的素材、工具，以自己的方式來完成可以傳達思考媒介的「圖」。

這本書是我與一位與我認識多年的好友共同完成的。我們將這些年來從事教學及空間設計實務的繪圖創作經驗整理出來與大家分享。書中我們透過設計繪圖常用素材特性的介紹，並藉由案例示範，希望它能作為對空間設計繪圖有興趣的讀者之導引，加快腳步熟悉對於素材的運用。

但是，千萬別將這些供讀者參考的表現技法視為繪圖的不二法門，最重要的應該是能夠在吸取了書中的精華之後，再研發出自己的獨門武術。換成用老師的口吻詮釋：「繪圖仍要依靠持續的自我訓練，多看、多練，才能發揮自己最大的潛力。」我相信只要秉持著一份熱忱的心，繪圖的空間是既自由又廣闊的4。

最後，我要感謝文化、輔仁及東海三所大學的幾位學生，書中有一部份的範例是這些同學在大一時修我的課程時所完成的作品。還要感謝寫書的這段時間所有幫忙與支持我的親友，當然更要感謝美術編輯——筱晴，因為她與我們一樣的賣力，才能讓我們順利完成這本著作。

陳怡如 於2004年夏末秋初

3 朱月鳳（劇場設計）

4 陳怡如（為女兒設計的聖誕節與萬聖節造型）

■ 圖面表現的形式

透過每一種不同的繪圖素材及色彩的運用，都可表現出不一樣個性、風格及特色的圖面。即使是單一素材的運用，也都能透過技法而展現出不同的結果。例如，當我要畫一張桌子時，我會想：

這張圖的用途是什麼？

我應該選擇什麼素材？

我要用什麼方式表現？

所以，這張桌子可能呈現的圖像，會有幾種不相同的結果：它可能是以無輪廓線條，完全利用面狀之明暗所表現的方式，也或許是先畫出輪廓線條，再加入明暗的質感來呈現，或者單純以輪廓線條繪圖的方式表現（圖1）。無論任一種表達的形式，目的不外乎都是希望藉由圖像，來表達並傳遞我們思考的訊息。

空間設計的思考是十分複雜而細膩的，設計者可透過不同的方式將自己對於空間的思考表達出來。以下的幾個案例介紹，可以先引導讀者瀏覽一下不同形式所呈現的圖面。

圖2 所表現的方式，是將其量體之各個不同面向所呈現的明暗光影，都透過灰階或不同的色階，以較顯著的明暗對比效果來表現，其重點在於空間立體感的呈現。以觀察光源對物體產生的明暗變化及陰影，用明暗的方式表現出來，如同

以鉛筆或炭精筆畫石膏像，及以單一墨色畫的中國水墨畫，都是以不同的灰色階將一個三度空間的物體或是景緻呈現出來；明暗畫法可用不同灰階或色階的色塊方式來表現，或利用線條的疏密程度所產生明暗的變化來呈現景物的光影，這樣的表現方式並不以線條強調圖中景物及其範圍或界線，而是以明暗的對比性來強調主題並呈現景深，運用多層次的色階漸層來豐富圖面。

圖3、4是以線條勾勒骨架及輪廓線的表現方式，表現的重點在於空間及量體之單純或複雜之外形，這樣的圖面效果較前一種方式所表現的圖面缺乏立體感。繪圖線條可為單一粗細，或有粗細變化、不同筆寬的線條。採用線條來畫輪廓時應注意線條的流暢性，畫直線時要保持線條平直，而曲線則應保持線條的圓滑。

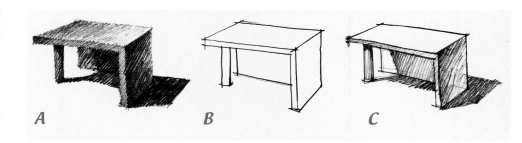

1　A 無輪廓線條，完全以面狀之明暗表現的方式。
　　B 單純以輪廓線條繪圖的表現方式。
　　C 以輪廓線條繪圖，並加入明暗質感的表現方式。陳怡如繪

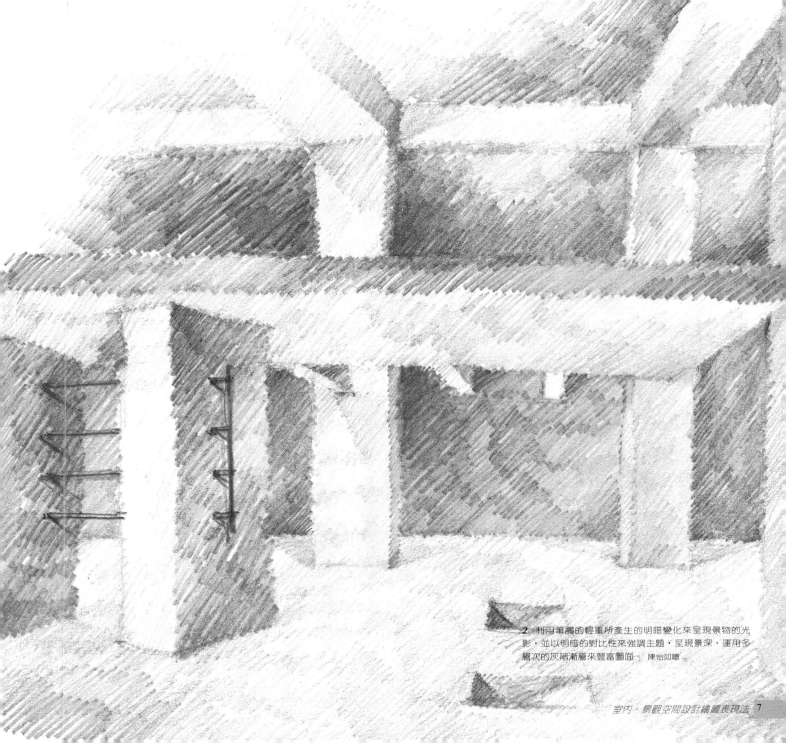

2. 利用筆觸的輕重所產生的明暗變化來呈現景物的光影，並以明暗的對比性來強調主題，呈現景深，運用多層次的灰階漸層來豐富畫面。 陳怡如繪

3 以線條勾勒骨架、輪廓線的一種圖面表現形式，其表現的重點在於空間及量體之單純或複雜之外形。

陳怡如繪

4 繪圖線條可為單一粗細，或有粗細變化、不同筆寬的線條。採用線條來畫輪廓時應注意線條的流暢性，畫線時儘可能保持線條的平直或圓滑。 陳怡如繪

圖面表現的形式

圖**5**的表現方式是結合前面兩種特色的繪圖方式。先以線條勾勒骨架,再加上物體的質感及光源對物體產生的明暗變化及陰影。繪圖者可決定將圖面表現重點放在立體感的呈現,或是空間及量體之外形的表現,而選擇與輪廓線條相同的素材,在圖中加入不同強度的明暗質感(圖**6**),或加入其他素材及色彩的表現,甚至僅以淡彩稱托出圖面的氣氛(圖**7**)。

圖**8**的表現手法是在圖面上將所要強調的空間部份以輪廓線加入較細緻的明暗色彩表現,而周圍的道路樹林則以「無輪廓線」的表現手法,並以較粗曠的筆法將之淡化。

練習1:選擇一項自己熟悉的物件,試著以幾種不同的方式將它畫出來(圖**9**)。

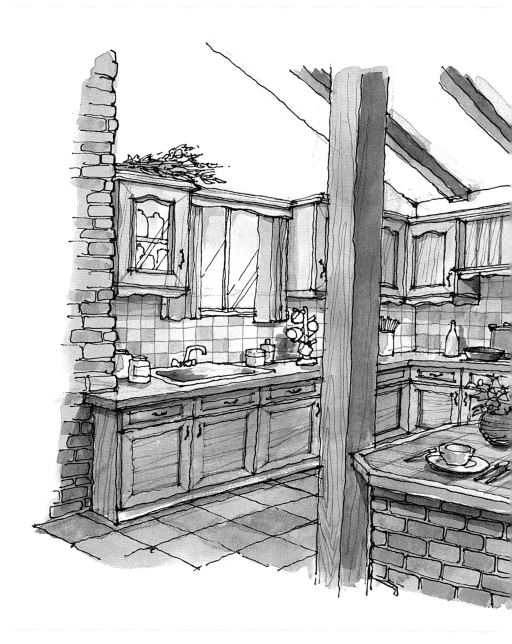



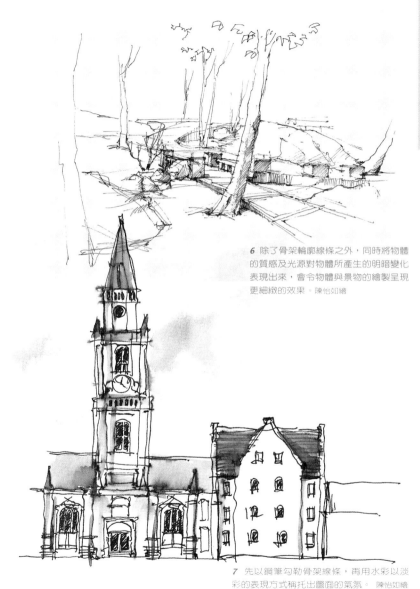

6 除了骨架輪廓線條之外，同時將物體的質感及光源對物體所產生的明暗變化表現出來，會令物體與景物的繪製呈現更細緻的效果。 陳怡如繪

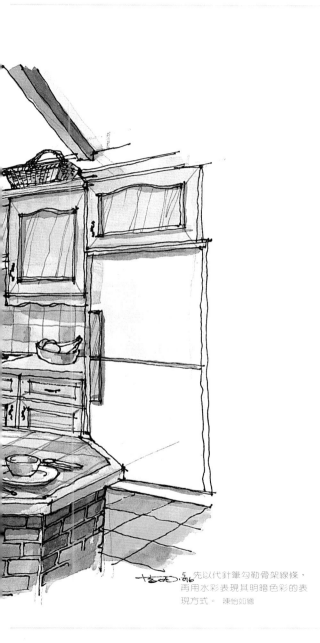

5. 先以代針筆勾勒骨架線條，再用水彩表現其明暗色彩的表現方式。 陳怡如繪

7 先以鋼筆勾勒骨架線條，再用水彩以淡彩的表現方式襯托出圖面的氣氛。 陳怡如繪

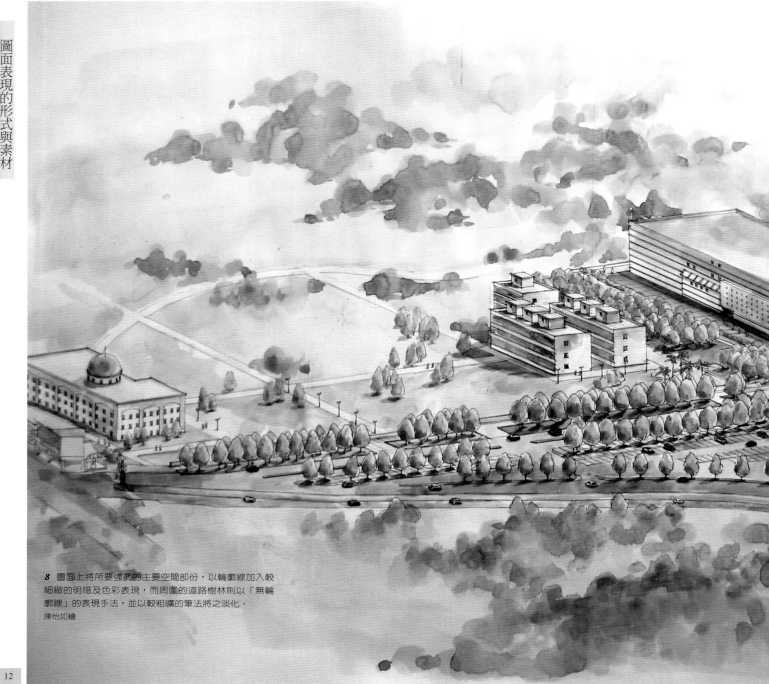

8 圖面上將所要強調的主要空間部份，以輪廓線加入較細緻的明暗及色彩表現，而周圍的道路樹林則以「無輪廓線」的表現手法，並以較粗曠的筆法將之淡化。
陳怡如繪

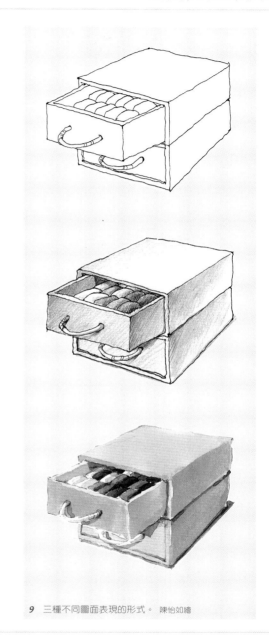

9 三種不同圖面表現的形式。 陳怡如繪

繪圖表現的素材

■繪圖表現的素材

紙類

　　紙的種類很多，一般常見的繪圖用紙有速繪紙、模造紙、道林紙、西卡紙、銅版紙、再生紙、牛皮紙、粉彩紙、雲彩紙等不同紋理的美術用紙類等，或是針對特定用筆的專用紙張；如水彩專用紙、麥克筆專用紙、素描紙、宣紙等，或便利於畫設計草圖的半透明草圖紙，及可用以曬圖的半透明描圖紙及可感光的藍曬、黑曬紙等，及各種不同厚度的紙板類。每種不同紙張，其厚度及表面質感粗細與筆的選擇，都會反應出不同的圖面效果。

筆類

　　繪圖用筆與紙張一樣也有許多的選擇，每一種筆都能表現出不同的筆觸效果（圖*10*），主要可分為墨水筆類及非墨水筆類。

　　墨水筆類含括各種以墨水為繪圖素材的用筆；包括鋼筆、針筆、代針筆、鋼珠筆、沾水筆、簽字筆、麥克筆等，及毛刷類筆，如水彩筆、毛筆或噴槍等配合各種顏料，如水彩、彩色墨水、廣告顏料、壓克力顏料、油畫顏料等，並依不同的顏料配合其特定的溶劑使用，作為表現圖面的素材（圖*11*）。

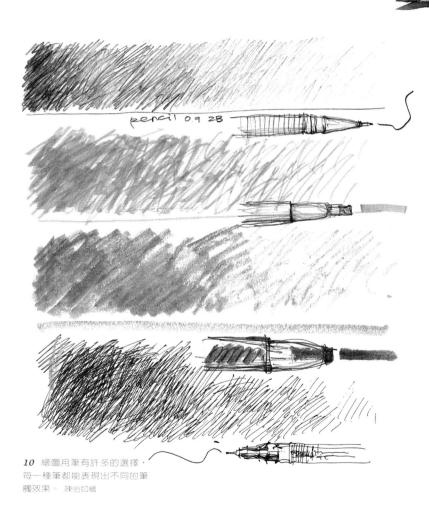

10 繪圖用筆有許多的選擇，每一種筆都能表現出不同的筆觸效果。 陳怡如繪

非墨水筆類用筆則包括鉛筆、色鉛筆、炭精
筆、炭筆、蠟筆、粉彩筆等,並配合橡皮或軟橡
皮作為表現圖面之工具。

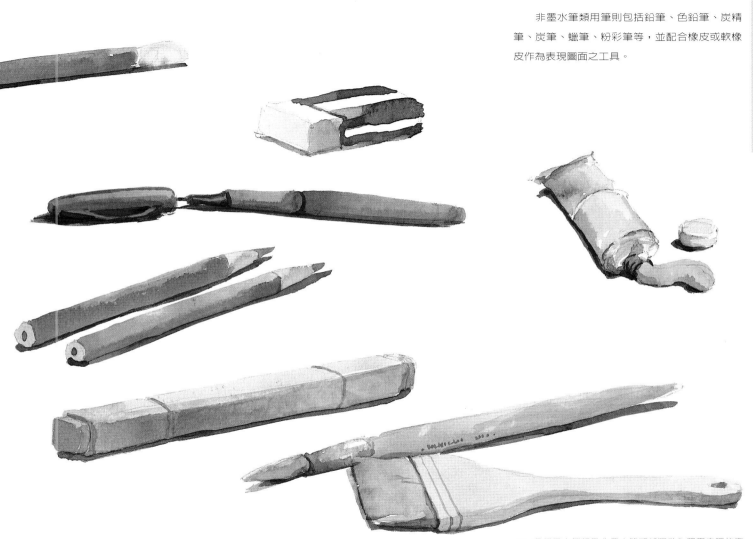

11 各種墨水筆類及非墨水筆類都可做為圖面表現的素
材。 陳怡如繪

■關於色與彩

　　一個畫面的內容不外乎就是形形色色，而除了利用點、線、面去勾勒景物的形體界定空間外，色彩也是創造視覺效果的主要因素之一；有的作品看了令人感到生機盎然、活力洋溢；有的令人感到安詳寧靜、心情平和，有的則令人產生心有淒淒焉的淒涼感，其實造成這些不同的心理感受最主要來自於色彩，因為色彩是一種極富有象徵性的媒介。

　　不同表現技法即是藉由不同的素材如鉛筆、水彩、麥克筆、粉彩、及色紙拼貼等展現出其色彩與風格，因此在介紹各種不同的素材表現技法之前，初學者應先對色彩有基本的認知。若想對色彩學有進一步的了解則可參考色彩學專論的書籍。

　　什麼是色呢？色可分為有彩的色及無彩的色（圖1）。「無彩色」（non-color）的圖面如黑、灰、白（圖2、3），與單色的圖面表現（圖4）可說是繪畫基礎；在純美術的基礎訓練中，初學者必須從鉛筆、炭筆開始去摸索描繪出基本的輪廓形體，並且從白色的石膏像中觀察出形體在光線下所產生的細微之明暗變化，並藉由不同素材的筆觸所產生的質感來表現圖面。

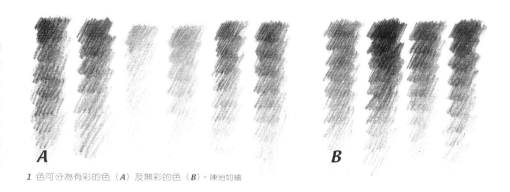

A *B*

1　色可分為有彩的色（*A*）及無彩的色（*B*）。陳怡如繪

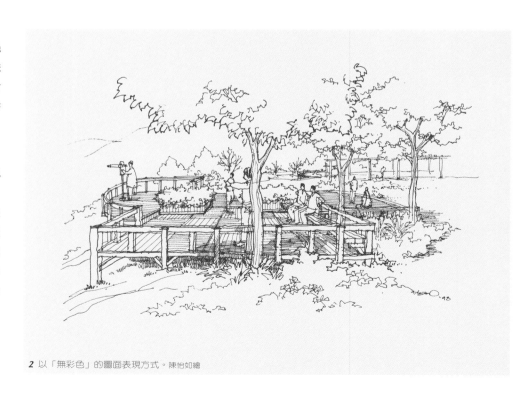

2　以「無彩色」的圖面表現方式。陳怡如繪

在空間設計的過程中，設計者可透過無彩與單色的「素模」，或空間素描，更真實地掌握住光影所呈現的空間形式。就如同知名建築師 Michael Graves所說的：「素描是構思建築的一個基本行為。」

黑白或單色表現的圖面，可以鉛筆、炭精筆或各種墨水筆等繪圖素材來表現。其重點在於以多層次的灰階或色階表現出圖面上之空間明暗變化及筆觸所呈現出的層次感。它不同於彩色圖面，可以運用彩度的變化來強化視覺效果。因此在無彩或單彩的表現法上，則需利用明度對比來突顯量體所形成的空間之立體感。

PLAN VIEW

ELEVATION

4 單色的圖面表現方式。陳怡如繪

3 以「無彩色」的圖面表現方式：灰底反白。
陳怡如繪

■色彩的屬性

　　而什麼又是彩呢？彩是指黑、白之外的所有色彩。有彩色具有三個屬性即是色相、明度與彩度。

什麼是色相？

　　色相(Hue)：即是區分色彩的名稱，簡單的說也就是色彩的名字，如紅、橙、黃、綠、藍、靛、紫等(圖5)。

什麼是明度？

　　明度(Value)：即是區分色彩的明亮程度，例如淺藍、正藍、深藍雖同為藍色系，但其中就有明度之差別(圖6)，明度高是指色彩較明亮，例如白與黃的明度就很高，而紫色或黑色的明度就很低。如圖7 的左邊三色即較右邊三色明度為高；而在無彩色與單色的圖面表現中常會運用多層次的明度變化來豐富圖面，並利用明度的對比來強調圖面的主題。

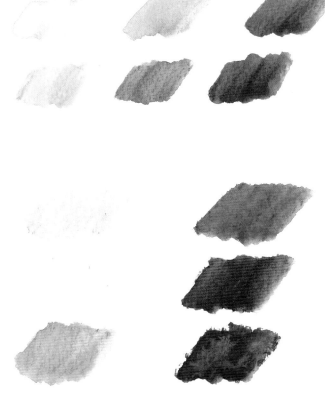

6 「明度」是區分色彩的明亮程度，例如淺藍、正藍、深藍雖同為藍色系，但其中就有明度之差別。
陳怡如繪

7 左邊三色較右邊三色明度為高。
陳怡如繪

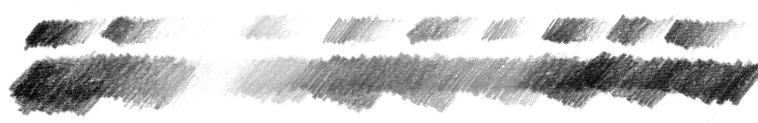

5 「色相」是區分色彩的名稱，簡單的說也就是色彩的名字（由左而右），橙紅、橙、黃、黃綠、綠、藍綠、藍、靛、紫、紅等。　陳怡如繪

在所有的色相中任一色調合亮白顏色,其明度會增加,反之若色彩中調以濁黑顏色其色彩會變成較灰暗,其明度則會降低(圖**8**)。

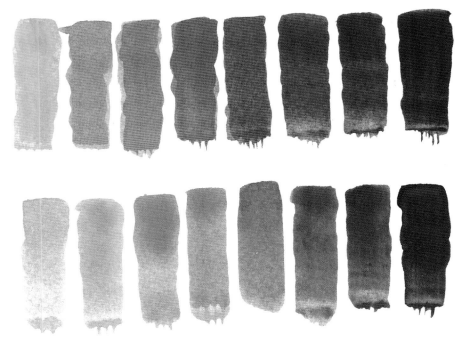

8 在所有的色相中任一色調合亮白顏色,其明度會增加,反之若色彩中調以濁黑顏色其色彩會變成較灰暗,其明度則會降低。 陳怡如繪

什麼是彩度?

彩度(Intensity):是指色彩純度的飽和程度,通常以某色彩的純色所占的比例來分辨彩度的高低,純色比例較高為高彩度,純色比例較低為低彩度,在明度的例子中,不管明度增加或減少,其彩度必定會減低,因為調色過程皆會影響其色彩的純度與比例,以水彩而言,光是以色料調水彩度就會隨水份的多寡受到影響(圖**9**)。

色彩的彩度愈高會讓人感覺愈輕盈,彩度愈低顏色愈暗則愈顯得沉重;色彩明度及彩度高者有前進感,明度及彩度愈低者則有後退感(圖**10**)。色彩彩度愈高讓人感覺愈興奮,反之則增加沈靜之感。(圖**11**)

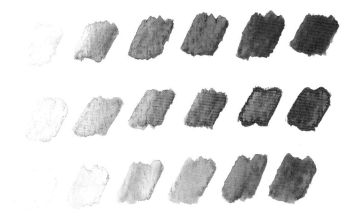

9 「彩度」是色彩純度的飽和程度,通常以某色彩純色所占的比例來分辨彩度的高低。
陳怡如繪

色彩

■色溫

什麼是色溫？

　　色彩本身並沒有溫度的高低差，而它使人心理產生冷暖的感覺，一般稱之為冷色調與暖色調。

　　冷色調：如藍綠、藍、藍紫等顏色，令人聯想到海水、深夜等而讓人產生涼意，進而對這些色彩產生消極、安詳、沉靜、神秘、涼爽、優雅等意象。暖色調：如黃、橙、紅、紅紫等顏色，令人聯想到太陽、火焰等而讓人產生溫暖的感覺，進而對這些色彩產生具有積極、明朗、喜悅、溫馨、熱烈、華麗等意象（圖12）。黃綠、綠、紫等中性顏色則具較中庸性格。

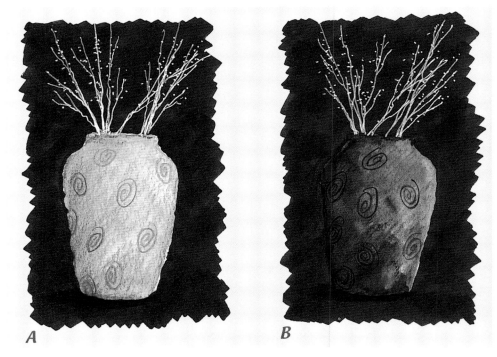

10 色彩明度及彩度高者有前進感（A），明度及彩度愈低者則有後退感（B）。　陳怡如繪

11 色彩的彩度愈高會讓人感覺愈輕盈（A），彩度愈低顏色愈暗則愈顯得沉重（B）。　陳瑞淑繪

12 色彩給人心理產生有冷暖的感覺,一般稱之為冷色調與暖色調。冷色調如:藍綠、藍、藍紫等顏色;暖色調如:黃、橙、紅、紅紫等顏色。 陳怡如繪

利用色彩的搭配亦可塑造視覺的錯覺,若明度與彩度相近時,冷色調很明顯有後退的感覺,暖色調則感覺前進;搭配造型不同的變化,畫面的內容便可呈現有前後的視覺效果。冷色調與暖色調在相同的面積中,前者給人收縮感,後者則給人膨脹感(圖*13*)。

色彩除了以上三個屬性外,它是一種富象徵性的媒介,在畫圖時可運用色彩的色溫及色彩意象來表現圖面的視覺效果(圖*14~17*)。

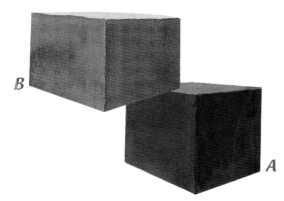

13 利用色彩的搭配可以塑造視覺的錯覺,若明度與彩度相近時:冷色調有後退的感覺(*A*),暖色調則感覺前進(*B*)。 陳瑞淑繪

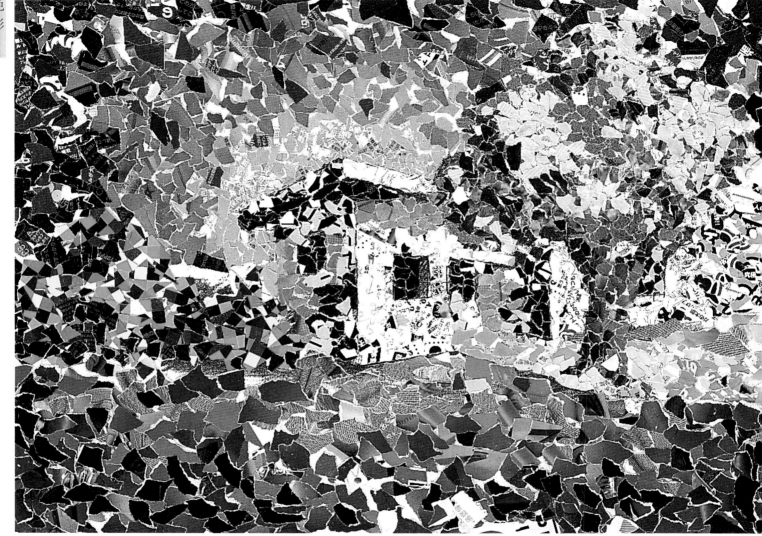

14 色彩是一種富象徵性的媒介,可運用色彩的色溫及色彩意象來表現圖面視覺效果。　輔仁大學景觀系學生 庹育岊製作

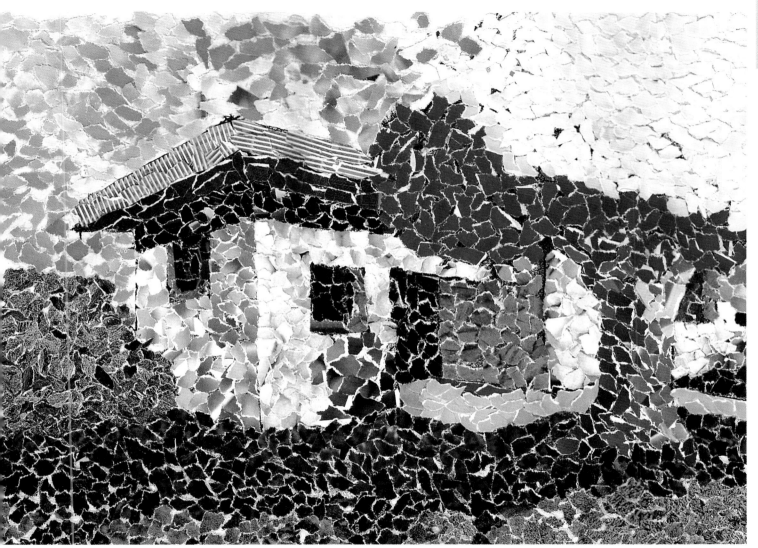

15 利用色紙拼貼所營造的效果 輔仁大學景觀系學生 賴雅帆製作

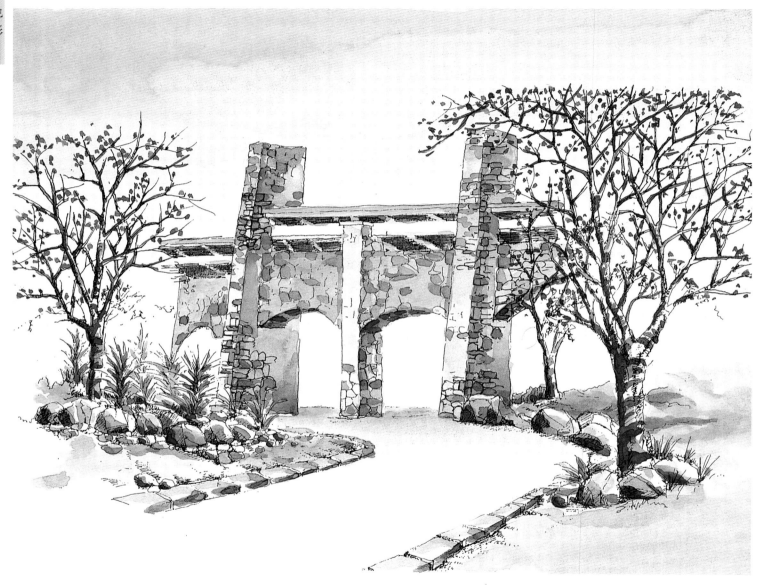

16 以冷色調所表現的圖面效果。 陳瑞淑繪

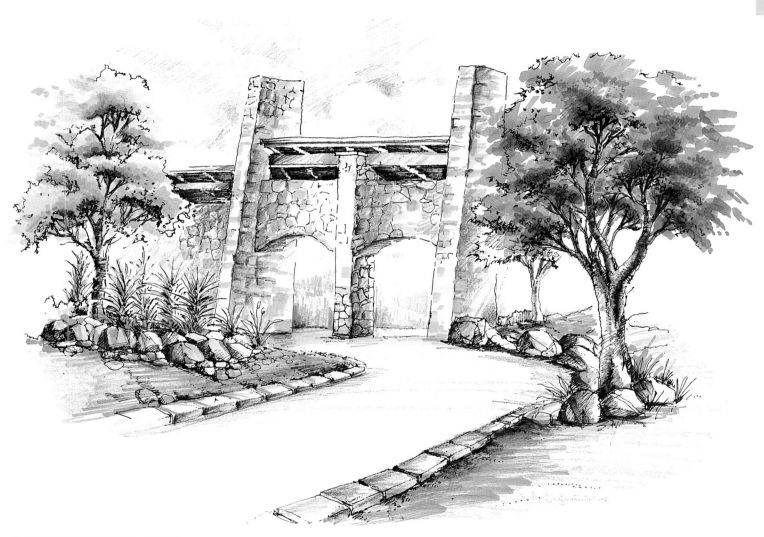

■色鉛筆的種類

　　色鉛筆有一般色鉛筆及水性色鉛筆之分，它們與鉛筆一樣，有較硬質及軟質的筆蕊，也有不同的粗細規格。硬質的色鉛筆，較適用於表現明顯筆觸的效果，而軟質筆心則較容易表現出細緻柔和之筆觸風格。水性色鉛筆其筆蕊為水溶性，加水後可畫出近似水彩之效果（圖 *1* ）。

■ 色鉛筆的特性

　　使用色鉛筆表現圖面時，必須先了解其特性，才能在圖面上靈活運用。

特性一：色鉛筆可表現出不同的筆觸效果

　　使用色鉛筆上色時，可運用不同的筆觸效果展現圖面的風格與特色（圖 *2*、*3* ）。筆觸的形式可為明顯且規則或較為不規則的筆觸，亦可表現出十分柔和細緻而筆觸不明顯的效果（圖 *4* ）。

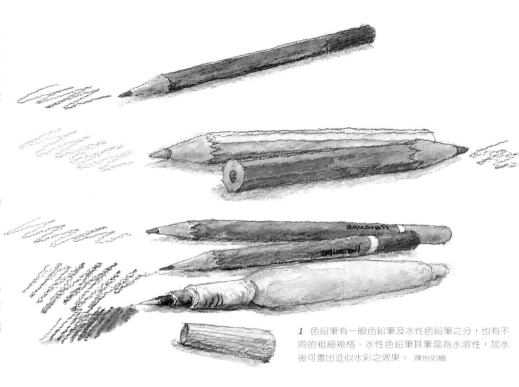

1 色鉛筆有一般色鉛筆及水性色鉛筆之分，也有不同的粗細規格。水性色鉛筆其筆蕊為水溶性，加水後可畫出近似水彩之效果。　陳怡如繪

4 色鉛筆表現的筆觸形式可為明顯且規則，或較為不規律的筆觸，亦可表現出十分柔和細緻而不明顯的筆觸效果。　陳怡如繪

若欲表現較明顯的筆觸效果，繪圖前應先將筆蕊磨尖，並以較重的力道著色，筆觸較容易展現出來。當色鉛筆的筆蕊畫久了變鈍之後，所繪出的線條筆觸開始變為不明顯時，可將色鉛筆筆尖稍微旋轉角度，或將筆蕊磨尖再畫。由圖5 可看出以明顯的筆觸繪圖所呈現的效果。

但若是希望畫出柔和而不明顯的筆觸效果，則應先在其他紙張上將筆蕊磨鈍後再開始畫（圖6），著色時下筆力道不得太重，否則容易在圖面上畫出明顯的筆觸，而色彩深淺度的展現則應以著色重疊的次數來控制。

5 若欲表現較明顯的筆觸效果，繪圖前應先將筆蕊磨尖，並以較重的力道著色，筆觸較容易展現出來。
陳怡如繪

6 若是希望畫出柔和而不明顯的筆觸效果，則應先在其他紙張上將筆蕊磨鈍後再開始畫，並且下筆力道不得太重。 陳怡如繪

2 使用色鉛筆表現出圖面的筆觸效果,是其特性之一。
陳怡如繪

3 使用色鉛筆上色時，可運用不同的筆觸效果展現圖面的風格與特色。 陳怡如繪

特性二：色鉛筆與鉛筆相同可以以不同的運筆輕重力道來控制色彩的深淺，軟質筆蕊的色鉛筆較容易表現出不同深淺的色階。每一支色鉛筆都可表現出其色彩不同明度變化的色階（圖7）；若以白色紙張繪圖時，當著色力道較輕時，所表現出來的色彩就如同加了白色，會使明度變高。反之，以較重的力道將色彩塗成飽和狀態，則可表現出原來色鉛筆本身的色彩。

練習1：

參考範例，採單支色鉛筆，利用運筆的力道及上色的重疊次數所產生的色階，表現出不同量體在平面，立面及立體圖上的明暗變化（圖8）。

■ 混色表現

使用各種著色的素材來表現圖面色彩時，不應受到素材本身的顏色限制，色鉛筆當然也不例外。在美術社或文具行，我們可以買到盒裝（6支、12支、24支、36支等套裝）或以單支自由選購顏色的色鉛筆。

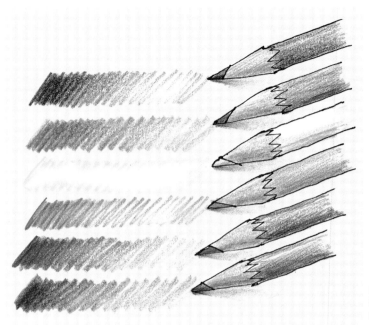

7 每一支色鉛筆都可表現出其色彩不同明度變化的色階。
陳怡如繪

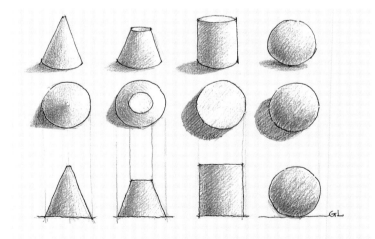

8 以單支色鉛筆利用運筆的力道及上色的重疊次數所產生的色階，表現出不同量體在平面、立面及立體圖上的明暗變化。 陳怡如繪

無論自己手邊的色鉛筆有多少顏色，繪圖時都不應僅局限於現有的色彩，透過色鉛筆的混色，可調出更多豐富的色彩效果。

在混色的過程中，若希望降低色彩的彩度，則可選擇「近似對比色」的色彩來混合（例如藍色系其對比色為橙色，則選擇橙色的相近色彩）。並且可在混合的色彩中加重其中的一個色彩，或是均值地混合色彩，也能得到不同的結果（圖 **9**）。

練習2：

選擇三種顏色的色鉛筆作混色練習，其中包括兩支相近色系的顏色及另一支與前兩支為「近似對比色」的色彩，將此三支鉛筆的色彩混合。

混合後至少可形成四種色調，包括一個均值混合出的色彩及另外三種色彩個別加強後的色彩。

前面所提到的色鉛筆混色後的色彩與單一色鉛筆所表現的色彩效果是不相同的。將混色後的新色彩以不同輕重的力道，控制出色彩的強弱效果，即可繪出此顏色之漸層色。

練習3：利用色鉛筆的混色及漸層，設計自己的色票。

以前面練習2的方式，選擇一組三種顏色的色鉛筆均值混合為一種色彩，混合後的顏色最好不要被感覺出其中任一色彩的比重偏高。這個色彩的名稱可能不如紅、黃、綠等容易被形容出。那是因為混色後彩度降低的原因，但我們仍將它視為一種顏色。將此顏色分出不同等級的色階，再由混合前的三種顏色挑出其中之一，加重此色。這時可能比較容易形容出這個色彩的色相，例如加重的顏色若為紅色其混合後的顏色則偏紅色系。

將此顏色同樣分出不同等級的色階。如此可自行設計幾組不同的色彩與色階，並製作成色票（圖 **10**、**11**）。

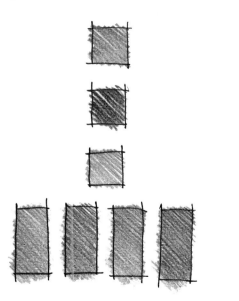

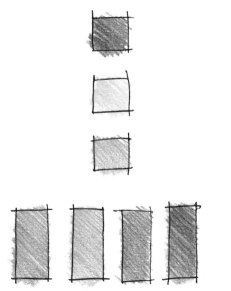

9 透過色鉛筆的混色，可調出更多豐富的色彩效果。在混合的色彩中加重其中的一個色彩，或是均值地混合色彩，皆可得到不同的結果。 陳怡如繪

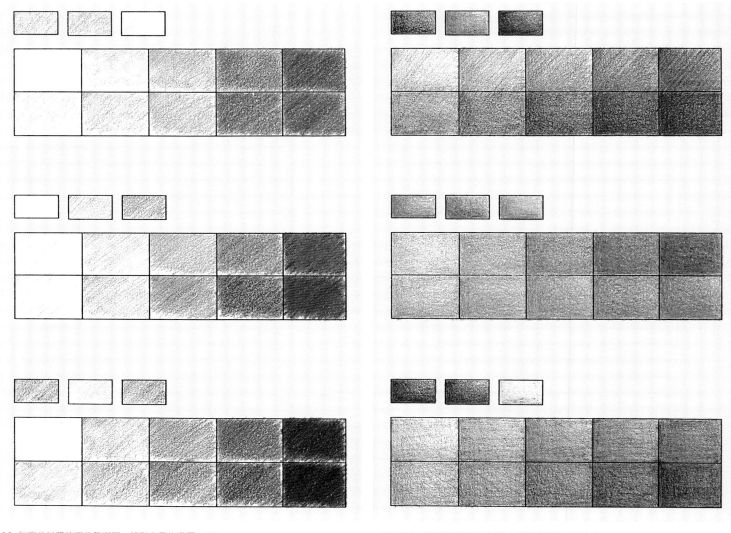

10 利用色鉛筆的混色及漸層，設計自己的色票。輔仁大學景觀系學生 盧育昂繪

11 選擇一組三種顏色的色鉛筆，均值混合為一種色彩，並將此顏色分出不同等級的色階，再由混合前的三種顏色挑出其中之一，加重此色彩，同樣將此顏色分出不同等級的色階。 輔仁大學景觀系學生 賴家筠繪

圖12 的範例是混色表現的著色過程，圖面上是由藍、綠及黃棕色三支色鉛筆混合作為主要色調。在混色過程中，以不同的著色力道，分別在天空、樹林及地坪，各別加強了藍、綠及黃棕色三種色彩，而圖中較接近灰黑色的深色部分，則是將三色都同時加重所形成的色彩效果。以這樣的方式上彩，較容易表現出統一色調或近似色調的圖面效果（圖13、14）。

12 以藍、綠及黃棕色三種色彩混色完成的作品範例。　陳怡如繪

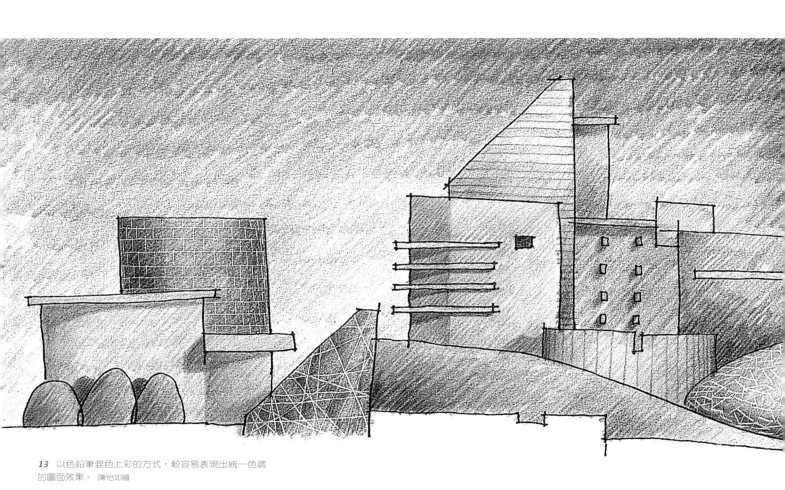

13 以色鉛筆混色上彩的方式，較容易表現出統一色調
的圖面效果。 陳怡如繪

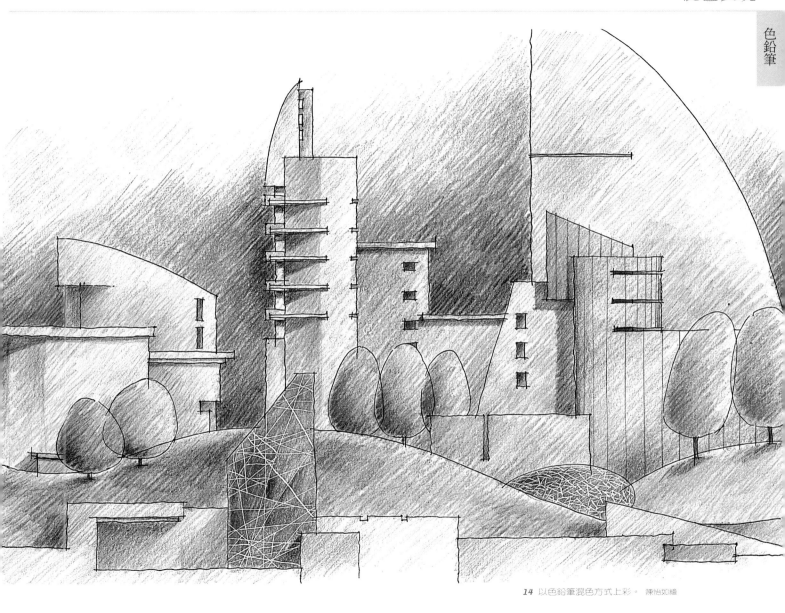

14 以色鉛筆混色方式上彩。 陳怡如繪

量體的明暗表現

■ 量體的明暗表現

若欲表現出立體的圖像,明暗的表現比其輪廓線更為重要。因此每種不同形狀的量體,都可藉由設定好的光源表現出其受光與背光面不同的明暗層次,而展現出其立體感。一般量體接受光線照射的程度,可依不同的面向,大致分為亮、中、暗三種層次的明暗面。而每一面向也都可以有不同的明暗變化,但繪圖者必須能夠掌握面與面轉折處的對比性,才能夠突顯出明暗效果。而這些明暗效果利用色鉛筆上色時,以不同的輕重力道控制即可達到(圖15)。同樣的明暗效果也可以在深色紙張上表現,但必須選擇較淺色的色鉛筆表現較為理想,尤其在亮處,必須藉由白色色鉛筆來突顯出其效果(圖16、17)。

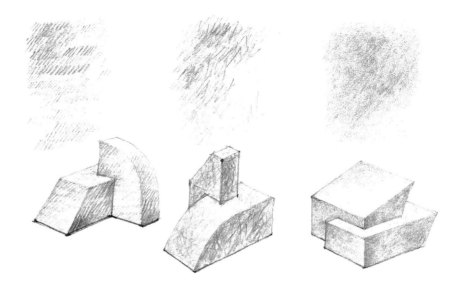

15 每種不同形狀的量體,都可藉由設定好的光源,利用色鉛筆的筆觸表現出其不同受光面的明暗層次,而展現出其立體感。 陳怡如繪

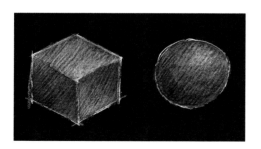

16 以深色紙張表現時,圖面上較亮的部份可藉由白色色鉛筆來突顯出其效果。 陳怡如繪

17 圖面上空間的明暗效果表現在深色紙張上時,必須選擇較淺色的顏色表現。 陳怡如繪

練習4：

以三種不同的筆觸及前面練習過的混色色階，表現出立方體及圓球體的明暗變化，注意立方體的轉角處為直角或圓角，處理明暗變化的表現方式也會有所差異（圖**18**、**19**）。

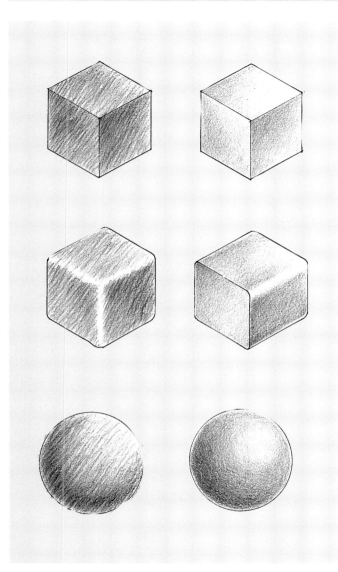

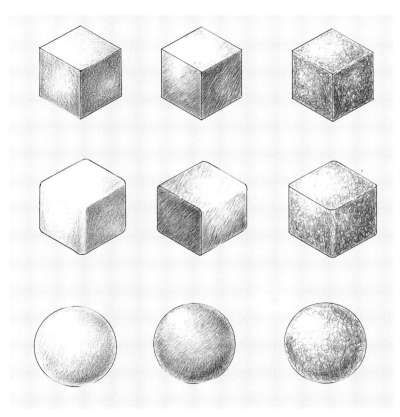

18 銳角及圓角的明暗處理方式會有所差異。
陳怡如繪

19 以三種不同的筆觸及混色色階，表現出立方體及球體的明暗變化。 輔仁大學景觀系學生 盧育昂繪

■ 硬體材質的質感表現

　　利用鉛筆表現各種硬體材質的質感（如石材、磚材等），主要在於材質形體及輪廓的描繪，並藉由色鉛筆的筆觸及色彩，表現出各種材料的色彩變化及質感（圖**20~23**）。以下介紹三種表現方式：

　　方法一：在完成的墨線或鉛筆線底稿上，運用前面介紹過的各種色鉛筆之特性及筆觸著色（圖**24A**）。

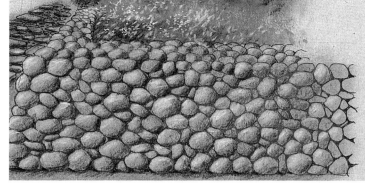

20 漿砌卵石及地被植物的表現（代針筆、色鉛筆、粉彩）。 陳怡如繪

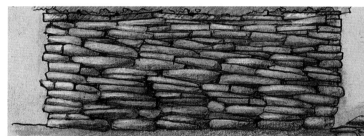

21 石砌花檯立面（代針筆、色鉛筆、粉彩）。 陳怡如繪

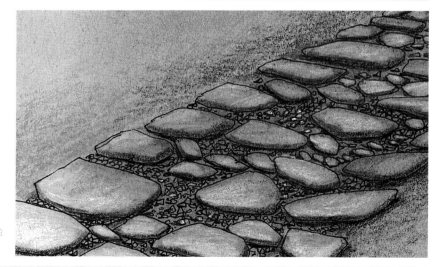

22 石板步道（代針筆、色鉛筆、粉彩）。 陳怡如繪

方法二：先以色鉛筆在所要表現的範圍內塗上材質的色彩，再選擇同色系但彩度及明度較低的色鉛筆削尖後勾勒出材質的輪廓線，最後再局部加強色彩。以這種方式表現出的材質輪廓線較墨線所繪的方式為柔和，並且可將材質之輪廓線以漸淡的方式表現，而不一定需要完成全部面積的輪廓線。勾勒材質的輪廓線時，也可選用其他用筆，如灰色墨水的代針筆或鉛筆等（圖24B）。

方法三：先以細筆頭（例如以自動鉛筆或是用完墨水的細字筆筆頭）用力刻出材質的輪廓線，刻繪時紙張下面必須墊軟墊板，或墊幾層紙張。也可以先用鉛筆以較重的力道刻畫輪廓線，完成後再以橡皮擦擦掉鉛筆線條，而留下材質輪廓線的刻痕。完成材質輪廓線刻繪的步驟後即可開始著色。著色時色鉛筆的筆心不宜太尖，力道也不宜過重，並以漸進的方式逐漸加深色彩。握筆的角度最好能夠不時地更換，如此才能使原先刻畫好的材質輪廓線逐漸突顯而成為反白（或紙張本身顏色）的線條（圖24C）。

練習5：

選擇四種常見的舖面或牆面材質，分別以上面介紹的三種方式表現，並比較其差異及特色。

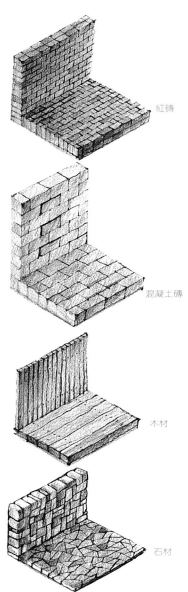

紅磚

混凝土磚

木材

石材

23 紅磚、混凝土、木材、石片之牆面及地坪的表現（代針筆、色鉛筆）。 陳怡如繪

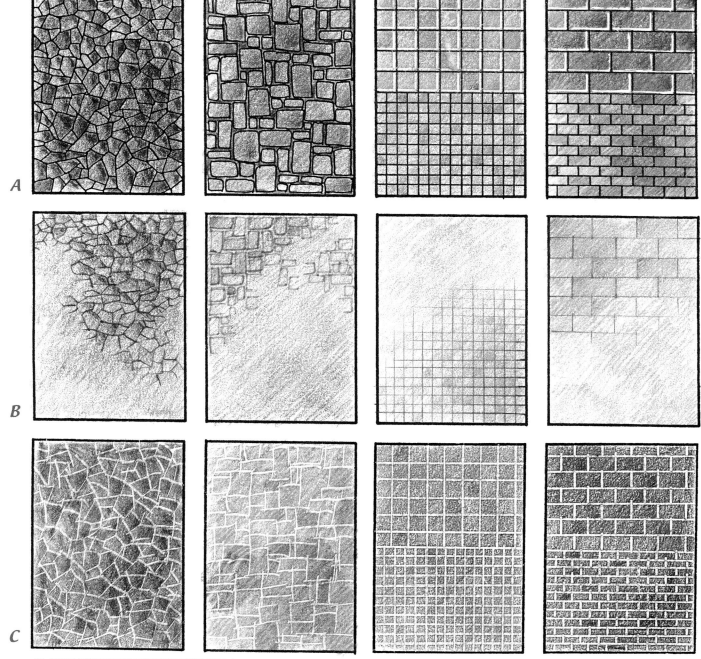

24 利用色鉛筆表現硬體材質質感的三種表現方式。 陳怡如繪

硬體材質的質感表現

色鉛筆

■ 利用紙張紋理表現質感

　　以色鉛筆繪圖時，若選擇的紙張上有明顯的紋理，著色時圖面可因紙張上的紋理，而使圖面展現出特殊的質感效果（圖**25**）。

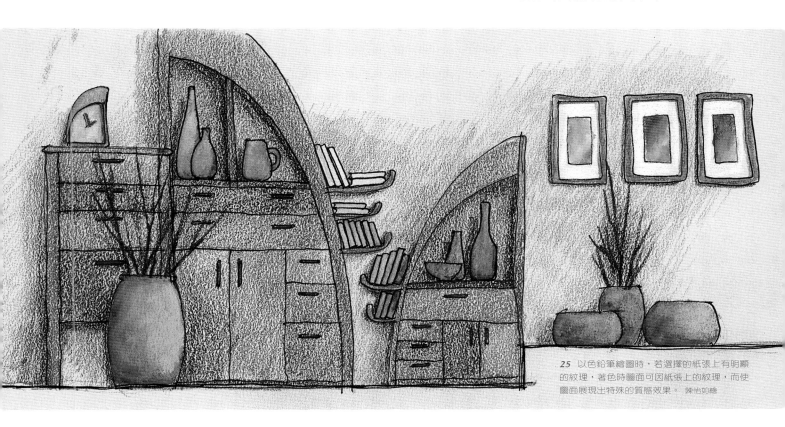

25　以色鉛筆繪圖時，若選擇的紙張上有明顯的紋理，著色時圖面可因紙張上的紋理，而使圖面展現出特殊的質感效果。　陳怡如繪

水性色鉛筆

■水性色鉛筆

水性色鉛筆除了能夠利用上面介紹的各種色鉛筆的特性表現圖面之外，還可加水繪出近似水彩的效果。利用這種方式表現圖面時有其便利及獨特性，但是無法完全取代水彩所能表現的效果。利用水性色鉛筆以加水的方式表現圖面時，儘可能採用水彩紙或其他較厚並容易吸收水份的紙張較為合適。

所需的繪圖工具除了水性色鉛筆之外，還需另外準備水彩筆或毛筆及盛水容器。也可以用水筆（筆頭為毛筆，筆身可裝自來水）取代之。

方法一：先著色後加水

先以水性色鉛筆在紙張上著出所要表現的單色或混色色彩。完成後再以沾水的水彩筆（或毛筆）或直接以水筆塗刷於色彩上。此時水份的控制會影響圖面的效果，若是使用水筆，握筆時輕押筆身可控制出水量。以混色的方式著色時，紙張就如同調色盤，若紙張太薄，色彩調和效果不夠可能會呈現出最上面一層所塗上的色彩。使用水筆時儘可能由色彩較淡的部份刷向色彩較重的部位，如此較容易控制色彩的深淺度。

水性色鉛筆表現在紙張上的色彩，因用紙的不同，在加水之前與之後所呈現的色彩會有所差異。圖25 是將水性色鉛筆以不同的表現手法運用在主體物與飾景物上，以不同的質感表現出對比的效果：圖中櫥櫃等主體立面是利用色鉛筆及紙張的紋理表現出粗糙的質感，而飾景物（如瓶飾、壁畫、書本等）則是以水性色鉛筆著色後加水，呈現較為柔和的水彩效果。一般水性色鉛筆在加水之後的色彩彩度會比未加水前偏高些許。

練習6：

色階練習—以單色水性色鉛筆、兩色混合及三色混合的方式，分別先著出明暗變化的漸層色，再加水表現出水彩的漸層效果。並在加水時保留部份未加水的色鉛筆顏色，比較加水前後色彩的差異（圖26）。

量體的明暗—利用水性色鉛筆加水表現出立方體及圓球體的明暗（圖27）。

方法二：先加水再著色

若在紙張上先塗上一層水，再以水性色鉛筆著色，當水性色鉛筆碰觸有水份的紙張時，顏料會有些許擴散效果（圖28），色彩會變得較濃。因此依紙張上含水份的不同而使所繪的線條有不同程度的擴散效果。

繪圖時可將這種特殊的線條效果運用在材質紋理的表現（圖29），圖30 水彩作品中背景樹木枝幹的表現即運用了這樣的手法。

26 以單色水性色鉛筆、兩色混合及三色混合的方式，分別先著出明暗變化的漸層色，再加水表現出水彩的漸層效果。並在加水時保留部份未加水的色鉛筆顏色，比較加水前後色彩的差異。 陳怡如繪

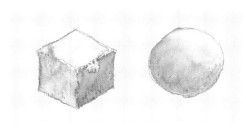

27 利用水性色鉛筆加水表現出立方體及圓球體的明暗。 陳怡如繪

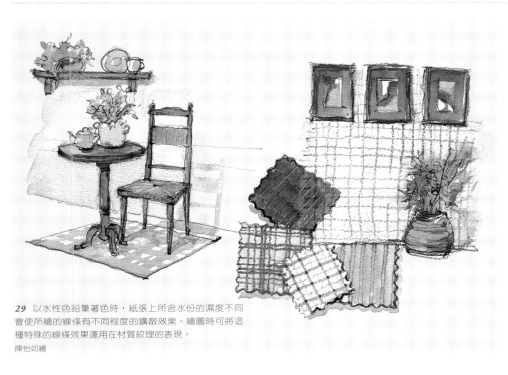

練習7：

以水筆在圖紙上由左而右分別塗上幾個分開
的區塊，在水份未乾前以水性色鉛筆由左而右通
過這些區塊畫幾條線條，比較區塊含水份的不同
（靠左側的區塊會比較乾，最靠右側的區塊為最
後塗，應為最濕的部份）與色鉛筆線條的擴散效
果（圖31）。

29 以水性色鉛筆著色時，紙張上所含水份的濕度不同
會使所繪的線條有不同程度的擴散效果。繪圖時可將這
種特殊的線條效果運用在材質紋理的表現。
陳怡如繪

28 當水性色鉛筆碰觸有水份的紙張時，顏料會有些許
擴散效果。 陳怡如繪

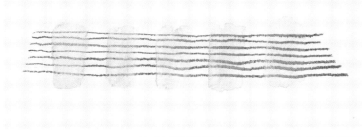

31 以水筆在圖紙上由左而右分別塗上幾個分開的區
塊，在水份未乾前以水性色鉛筆由左而右通過這些區塊
畫幾條線條，比較區塊含水份的不同與色鉛筆線條的擴
散效果。 陳怡如繪

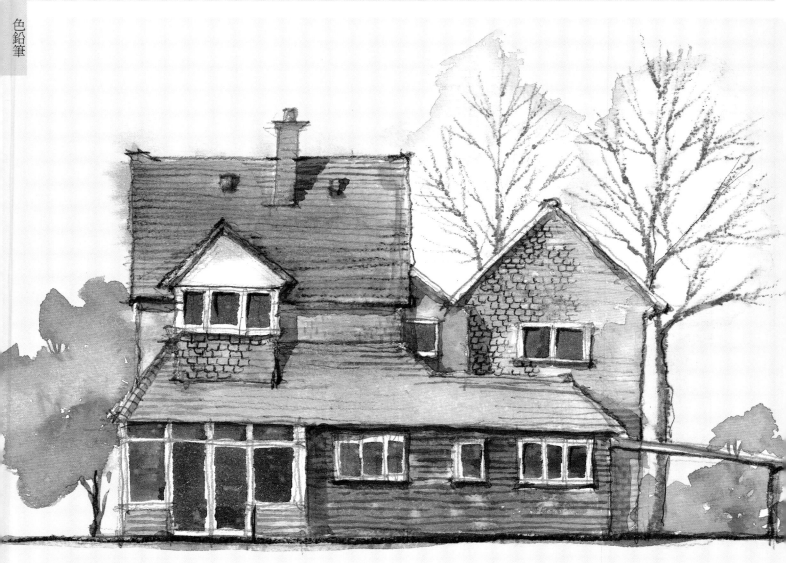

30 水彩作品中背景樹木的枝幹以水性
色鉛筆表現出了些許渲染效果。
陳怡如繪

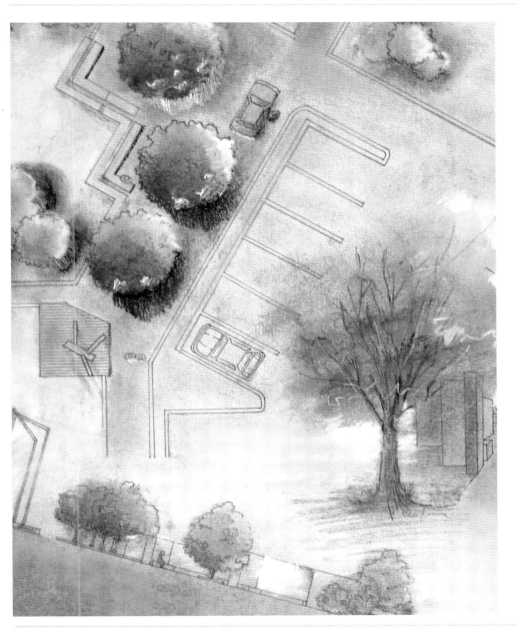

■ 色鉛筆與粉彩

粉彩所表現的圖面，可展現較為柔和的氣氛（圖32），在著色素材當中與色鉛筆性質較為接近。兩者相互搭配使用，除了能營造不同的氣氛之外，在大面積的用色上，可比以色鉛筆單一素材表現節省許多時間。著色時，於圖上較大面積部份先以粉彩著上主要色調，塗抹均勻。然後用軟橡皮擦掉局部要著上其他色系的部份。最後以同色系的色鉛筆在粉彩上加強明暗及筆觸，並在局部空白處加入其他色彩以完成圖面表現（圖**33**）。

練習8：

選一張已完成線條底稿的圖面，以上述的步驟，運用色鉛筆與粉彩，完成圖面的色彩表現。

32 粉彩所表現的圖面，可展現較為柔和的
氣氛。 文化大學景觀系學生 侯美蓉繪

A

B

C

D

33 將已完成線條底稿的圖面（**A**），於圖上較大面積部份先以粉彩著上主要色調，塗抹均勻。然後用軟橡皮擦掉局部要著上其他色系的部份（**B**）。最後以同色系的色鉛筆在粉彩上加強明暗及筆觸（**C**），並在局部空白處加入其他色彩及質感以完成圖面表現（**D**）。 陳怡如繪

34 植栽立面的表現（代針筆、色鉛筆）。 陳怡如繪

35 中庭空間平、立面圖（代針筆、色鉛筆）。陳怡如繪

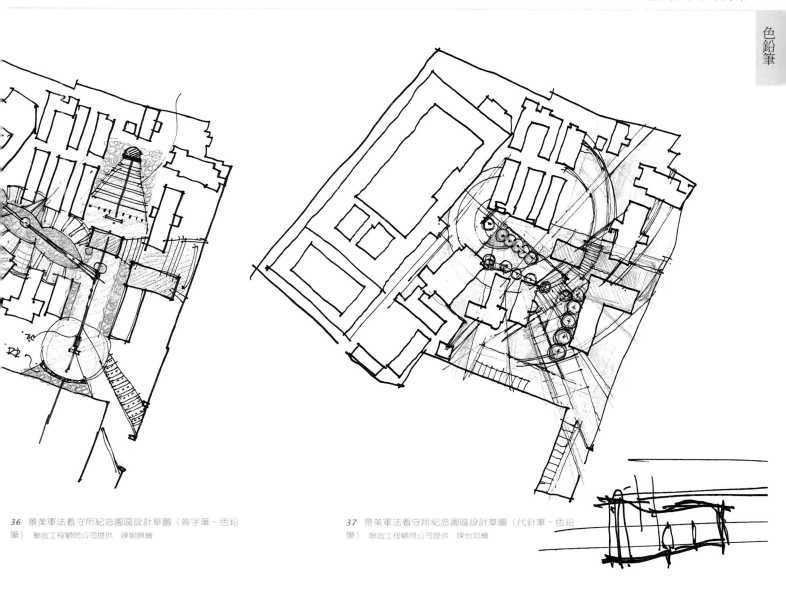

36 景美軍法看守所紀念園區設計草圖（簽字筆、色鉛筆） 聯宜工程顧問公司提供　陳朝興繪

37 景美軍法看守所紀念園區設計草圖（代針筆、色鉛筆） 聯宜工程顧問公司提供　陳怡如繪

水彩

■水彩的種類

水彩如同於中國的水墨畫，藉由其溶劑「水」與彩或墨的調和即可做出多采多姿的圖面表現，水彩的種類可依顏料而分，顏料則可分為不透明顏料和透明顏料；透明顏料可以使先上過底色的色彩再加上其他顏色後仍能呈現，表現色彩重疊與多層次的氣氛。不透明顏料剛好相反，但可用來覆蓋完全不要呈現的部分。

■水彩的工具

水彩上色所需準備的工具有顏料、筆、筆洗（水盆）、海棉（抹布、紙巾）、調色盤（碟子）及紙等；筆除了可使用水彩筆外，毛筆亦是很適合畫水彩的工具，筆除了大、小之分外，尚有圓頭、扁平頭及材質不同之分，如羊毛筆與尼龍筆兩種不同的材質，其含水率也不同；若有大面積需上色時則可採用大水彩筆或排筆，其含水量較高且上彩均勻；若需要描繪細部，則可以彈性較好的毛筆或描筆輔助。紙質不同其吸水程度及顏料乾的速度亦不相同，一般太過光滑的紙張吸水性較差。水彩紙較其他紙類厚且其表面稍為粗糙，吸水性較佳，且不容易洇開。目前世面上水彩紙就有許多種，可嘗試各種不同紙張，尋找出最適合自己的材質。

■水彩的特性

在所有的繪畫素材中，水彩可以說是使用相當普遍的一種素材，適合初學者做為繪畫入門的工具，水是水彩顏料的調和溶劑，運用水份量的多寡去調和顏料即可調出不同彩度、明度的色彩，讓圖面呈現極多樣的變化；透明、清澈可快速的表現而不需塗上厚彩卻能呈現出空間、量體、質感的特質，更是其它素材所無法取代的（圖1）。

1 水彩可讓圖面呈現極多樣的變化；透明、清澈，可快速的表現而不需塗上厚彩卻能呈現出空間、量體、質感的特質。 陳怡如繪

■水彩的表現方式

　　水彩的基本畫法有平塗、疊加、縫合、渲染、漸層法等；剛開始著手以水彩上彩可藉由以上幾個基本畫法來練習。

1　平塗法：此畫法乃是利用運筆的方向及速度之一致性和水份的控制來達成色彩均勻的上色方式，若須平塗大面積時可將顏料放在較深的調色盤中，調和均勻並待其稍微沉澱後再著手。上色時從圖的上方開始上色，在下筆時每一筆應將前一筆的水份逐漸的往下方移動，以避免水漬的產生，在尾端收筆時應慢慢減少水份，最後以筆將圖上多餘水份吸掉（圖2）以平塗法上色時可利用畫面區塊的劃分去上色，小區塊上色比較不容易產生筆觸與水漬。

練習1：　在圖上畫5×5、10×10、20×20的正方形練習平塗。

練習2：　參考範例以平塗方式在立方體上用不同的色塊將立方體的量體顯現出來。

2　以平塗方式，在立方體上用不同的色塊將量體的明暗表現出來。
陳怡如繪

水彩的表現方式

2 疊加法：

　　水彩具有透明的特性，每畫一層新上的色彩會罩在原先塗過的色彩上（圖**3**），而其被疊過的顏色會如同調和了新上的顏料，這種層層相疊的疊加法是水彩的基本畫法，會讓畫面的色調產生豐富的層次變化（圖**4**），而由於整個畫面的色彩是透過這種層層疊疊的方式而產生，因此色彩會較協調，色調變化多但卻不會有唐突的色彩出現，但在此操作過程中應先著手上較淺色的顏色，之後在淺的底色上再加上較深的色彩，最深的顏色則應留在最後再上，即使範圍較大較複雜的圖面也只要依序上彩就可以輕鬆的完成。（圖**5～9**）

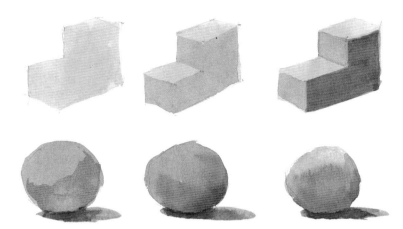

3 水彩具有透明的特性，每畫一層新上的色彩會罩在原先塗過的色彩上。 陳怡如繪

4 疊加法是水彩的基本畫法之一，可使畫面的色調產生豐富的層次變化。 陳怡如繪

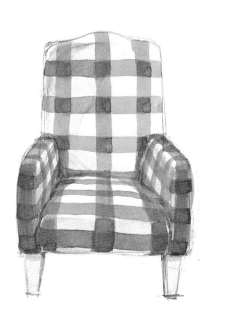

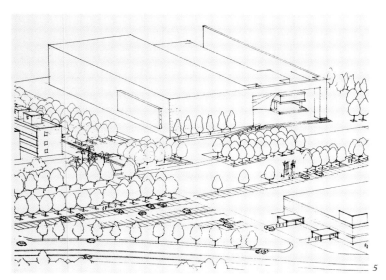

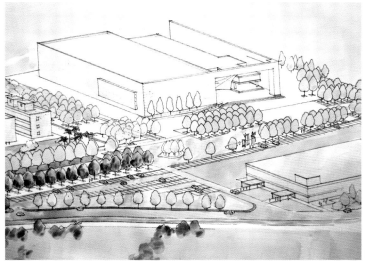

5

6

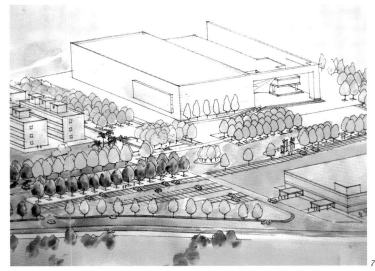

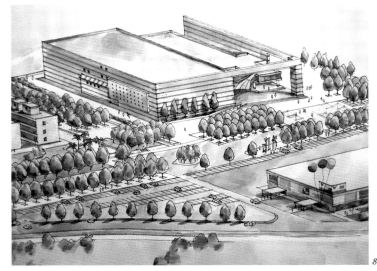

7

8

水彩的表現方式

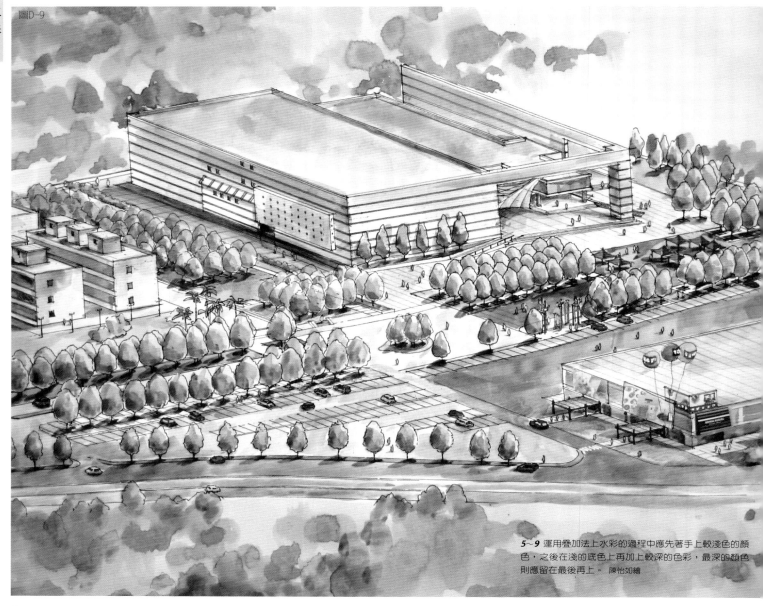

5～9 運用疊加法上水彩的過程中應先著手上較淺色的顏色，之後在淺的底色上再加上較深的色彩，最深的顏色則應留在最後再上。 陳怡如繪

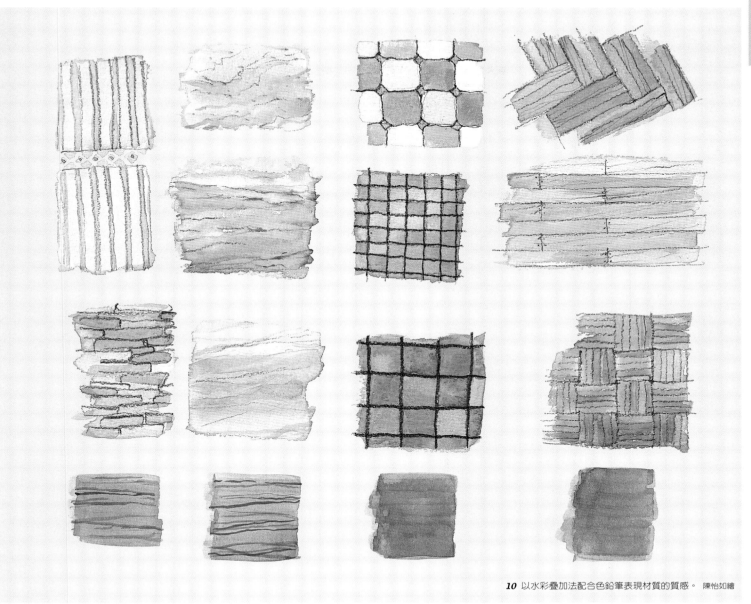

10 以水彩疊加法配合色鉛筆表現材質的質感。　陳怡如繪

11 運用疊加法表現壁紙、布、石材、木材、磚等各種材料之質感。 陳怡如繪

練習3：

　　參考案例示範以疊加法畫出布、石材、木材、磚材等各種材料之質感，上色時先上整體的色彩或較淡的顏色，材質紋理或輪廓則可以描筆或筆頭較尖的毛筆勾勒出來。（圖*10~12*）

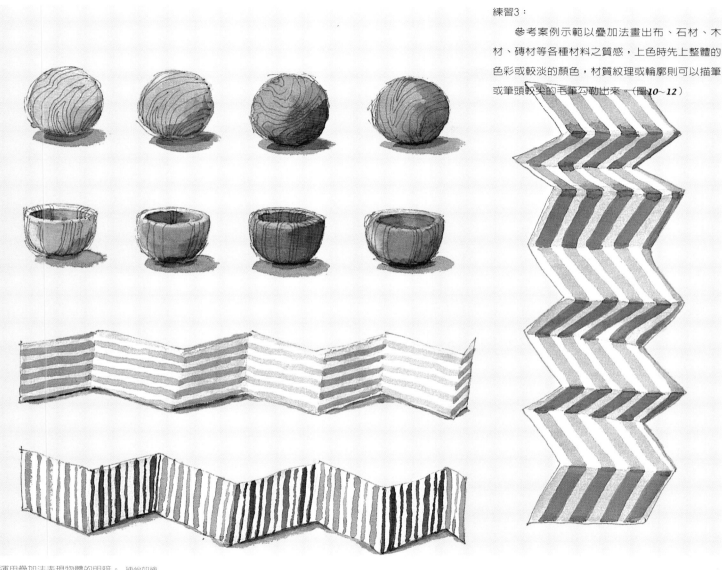

12 運用疊加法表現物體的明暗。　陳怡如繪

3 縫合法：

　　以色塊的方式構成，作各個色塊部份的渲
染，類似拼圖，不以筆觸線條去形成圖面，而為
了避免兩個色區的顏料相互混淆，會保留一道細
縫，因此稱之縫合法。縫合法大多先上完明確的
底稿再上色，一次上色完成，色彩較飽和單純，
畫面亮麗鮮明，不易污濁，上色時要注意各顏色
間的協調性，形與形之間的白縫為其特色。

練習4：參考範例，以縫合法練習畫出一面石
牆。（圖13）

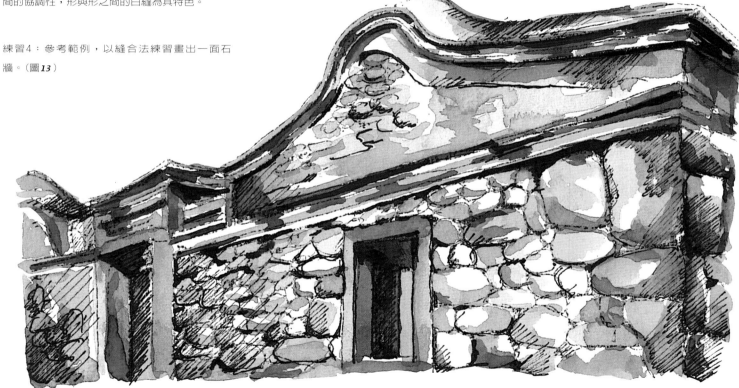

13 縫合法是以色塊的方式構成，作各個色塊部
份的渲染類似拼圖，不以筆觸線條去形成圖面
的一種繪圖方式。而為了避免兩個色區的顏料
相互混淆，會保留一道細縫。　陳瑞淑繪

4 渲染法：

　　渲染是一種利用水的流動性讓顏色交溶的畫法。可以先用水刷過畫面讓圖紙溼潤再上色，或在第一次顏料尚未乾時，再塗上第二次顏料，運用較多的水份讓兩種不同的顏色，自然交溶在一起產生色彩調和的變化，而使色彩呈現暈染的效果。此種畫法較無筆觸，畫時應簡化物體瑣碎的形狀，呈現的效果會有朦朧的意境。

練習5：運用含水份較飽和的水彩筆練習畫渲染法，讓不同的色彩得以相互溶合，自然產生變化。（圖14、15）

練習6：在水彩紙上先把紙用清水刷過，讓紙溼潤後再上色，使色彩暈染開。

14（上）　渲染是一種利用水的流動性讓顏色交溶的畫法。
陳瑞淑繪

15（下）　在第一次顏料尚未乾時，塗上第二次顏料，運用較多的水份讓兩種不同的顏色，自然交溶在一起，使色彩呈現暈染的效果。　陳瑞淑繪

水彩的表現方式

5 漸層法：

　　漸層練習可分為二種，一種是單色漸層另一種則是複色漸層：單色漸層畫法可由淺色畫至深色也可由深色畫至淺色，由深色畫至淺色很簡單即是利用水為稀釋媒介，由調好深色系的顏色開始畫，依續加入清水將顏色調淡，每畫一次便將顏色調淡一次，由水份的摻入而調整色彩濃淡；而由淺色畫至深色則先調好淺色系及深色系兩種顏色，淺色先畫，每畫一次就沾一點深色顏料調和後再上（圖16）。

　　複色漸層則先調好甲色系及乙色系兩種顏色，甲色先上色後每畫一次後就沾一點乙色顏料；如此依一定比例調整色彩，漸進上色而到最接近乙色系時，最後則以乙色系上色，如此則可完成複色漸層上色（圖17）。

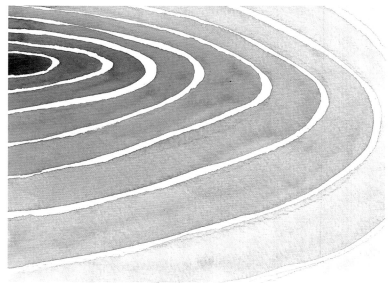

16 單色漸層畫法可由淺色畫至深色也可由深色畫至淺色，由深色畫至淺色即是利用水為稀釋媒介，由調好深色系的顏色開始畫，依續加入清水將顏色調淡；而由淺色畫至深色則先調好淺色系及深色系兩種顏色，淺色先畫，每畫一次後就沾一點深色顏料。 陳瑞淑繪

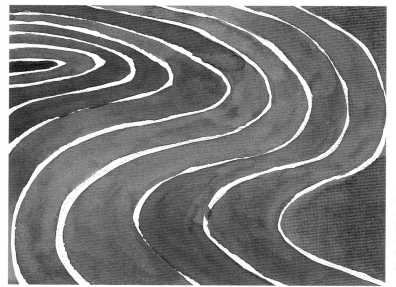

17 先調好藍色系及紅色系兩種顏色，藍色先上色後每畫一次就沾一點紅色顏料，漸進上色而到最接近紅色系時，最後則以紅色系上色，如此則可完成複色漸層上色。 陳瑞淑繪

練習7： 參考案例作各色系之單色漸層練習，應練習多階式漸層以保持色階變化之均勻及柔和（圖**18**）

練習8： 選擇兩種色系作複色漸層練習，應練習多階式漸層保持色階變化之均勻及柔和（圖**19**）。

　　漸層亦可以疊加法的畫法來將漸層層次畫出來，此種方式顯得較格式化，但也較容易控制，即是將要畫的範圍分割成較小的方格，而分割的格數愈多其色彩明度和彩度的轉變會愈小圖面亦會愈柔和，圖面分割時可作等比例分割，亦可將分格距離由小至大作漸進式的分割，而上色時以淺色先塗滿所有格子，而每加重一次顏色上色時便留下一個格子，而最後的色彩因為上色次數最多因此會顯得最深（圖**20**）此方法若漸層的變化層次不太多，則可採用同一顏色以疊加的方式上色，每上一次色即留下一個格子，但以此方法畫的缺點在於第一個色階與最後一個色階，差異性會比前面所提方法對比小。

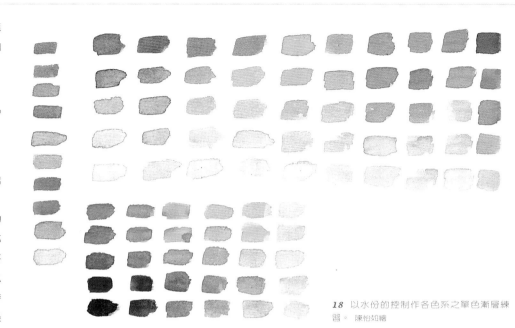

18 以水份的控制作各色系之單色漸層練習。 陳怡如繪

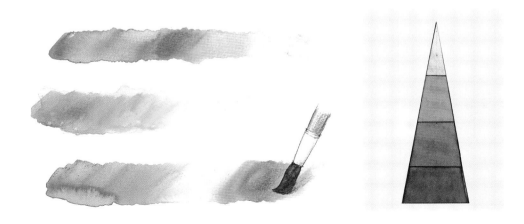

19（左）以不同色系的色彩作複色漸層練習。 陳怡如繪

20（右）漸層亦可以疊加法的畫法來將漸層層次畫出來。 陳瑞淑繪

水彩

■畫水彩的要領

　　上述的方式為水彩入門的方法，多加練習是唯一的法門；而以水做為稀釋媒介的水彩顏料乾得快，上色作畫的時間受限較無彈性，該如何畫才可以保持畫面比較不容易髒呢？有幾個要領應注意：

1　水彩顏料放置在調色盤時應依色系排列分開，以避免顏料污濁。

2　注意水份的控制，可利用筆及海棉（抹布、紙巾）等控制合宜的水份。

3　每種色彩等半乾以後再添上其他色彩。

4　有計劃性的上色及留白，先計劃圖面的色彩及光源，如淺色先畫，深色後畫；暖色調先上冷色調後上。

　　開始著手上色時應掌握整體性的色彩，如大面積的顏色及整體的底色。為了讓圖面統一和諧，應先作圖面上色規劃再上彩而勿汲汲於去刻畫瑣碎的細部景物，按部就班的下筆。透過色彩混色及水份的控制，可增添色彩的變化及韻律感，由大面積中再去區分小區域以描繪出景物的質感，待大致完成後再加強不足的明暗、陰影或圖面所應強調的主體。

　　練習9　有了之前的基本操作，可否如同範例中隨興的畫下自己手邊的抱枕（圖21），也可從幾個簡單不同材質的傢俱及自己的房間或書房先著手，進而再去畫較複雜的圖面。

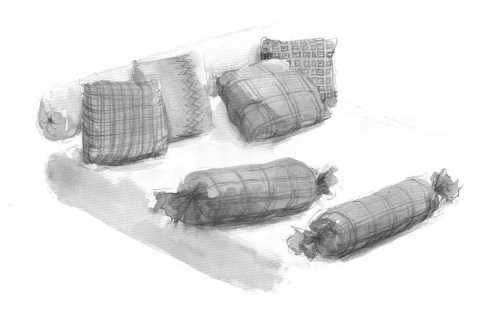

21 以水彩表現抱枕。（鉛筆、水彩、色鉛筆）　陳怡如繪

水彩

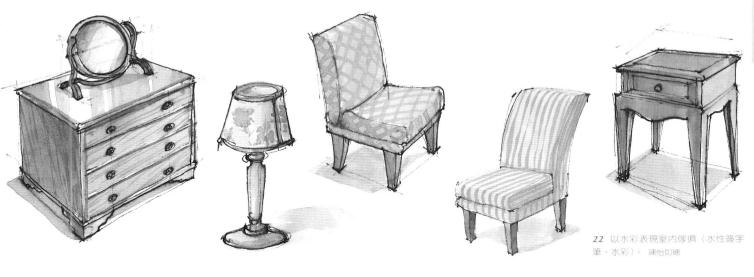

22 以水彩表現室內傢俱（水性簽字筆、水彩）。 陳怡如繪

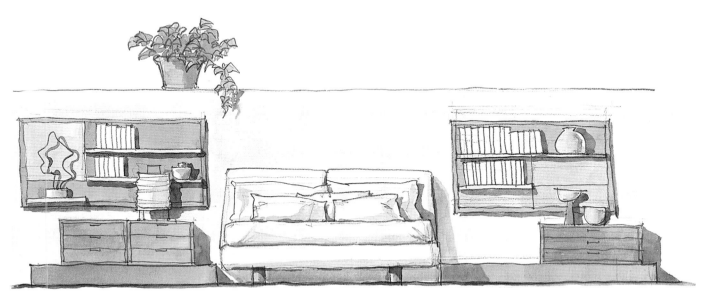

23 室內空間立面圖（鉛筆、水彩）。 陳怡如繪

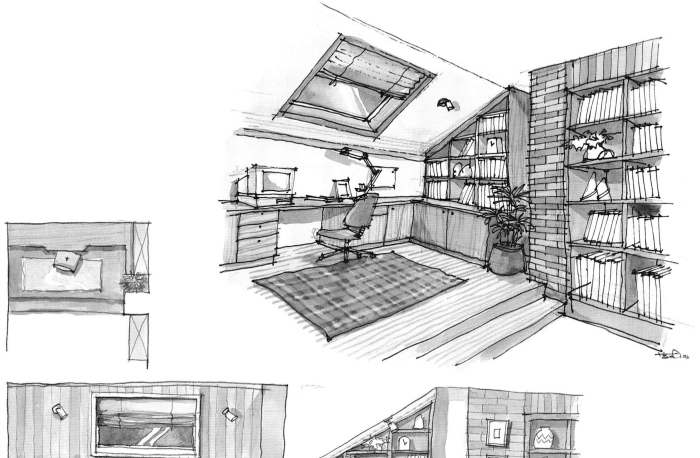

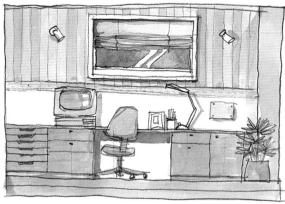

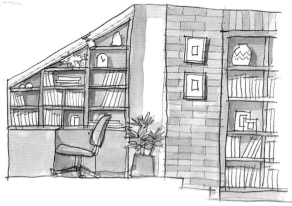

24 書房平、立面及透視圖
（鉛筆、代針筆、水彩）。陳怡
如繪

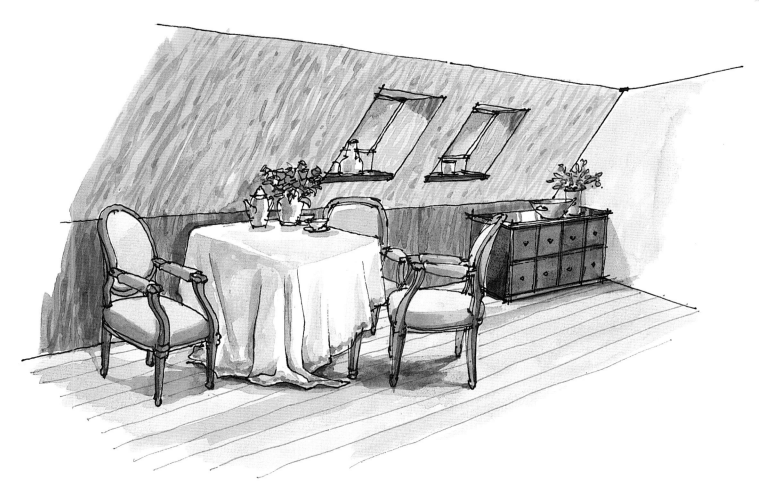

25 閣樓透視圖（代針筆、水彩）。　陳怡如繪

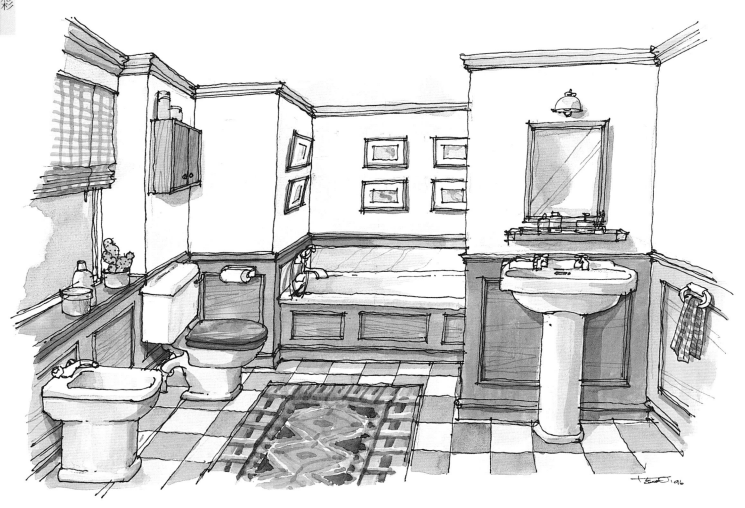

26 浴室透視圖（代針筆、水彩）。 陳怡如繪

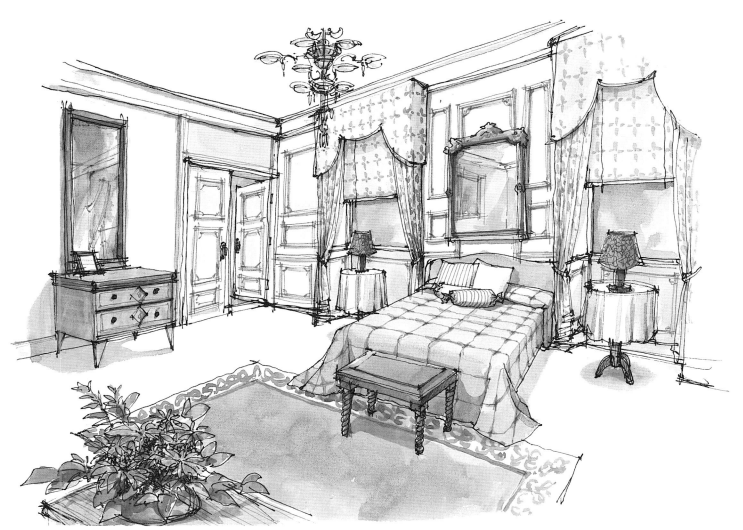

27 臥室透視圖（代針筆‧水彩）。　陳怡如繪

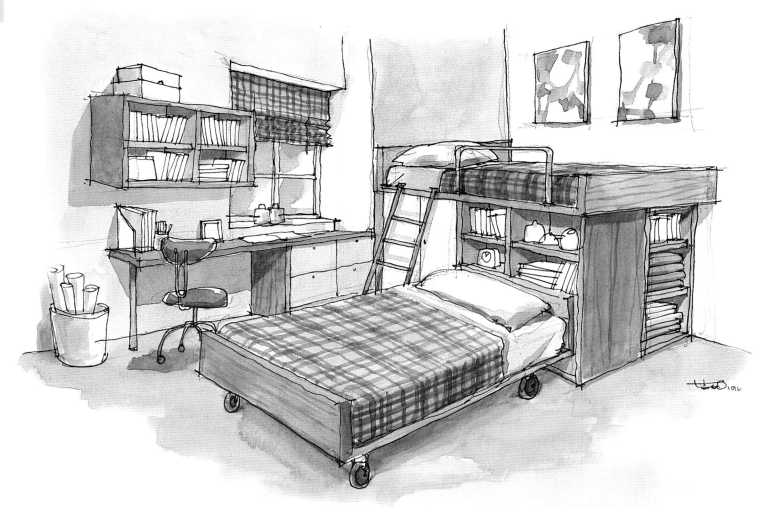

28 臥室透視圖（代針筆、水彩）。 陳怡如繪

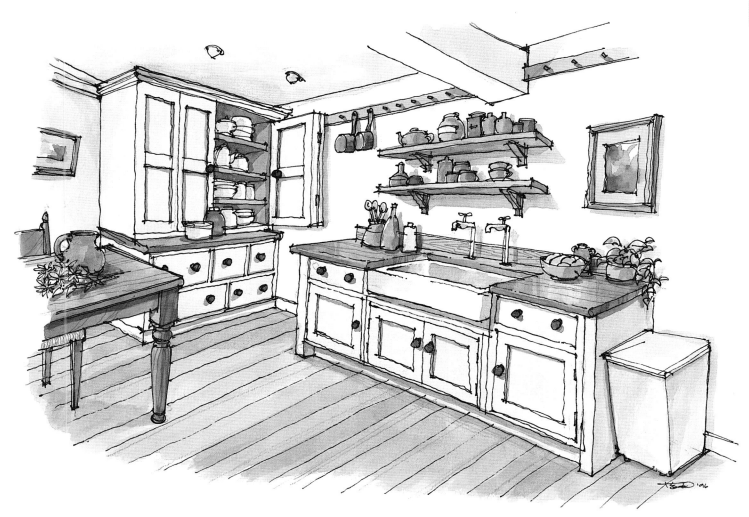

29 廚房透視圖（代針筆、水彩）。 陳怡如繪

30 室內空間透視圖（代針筆、水彩）。 陳怡如繪

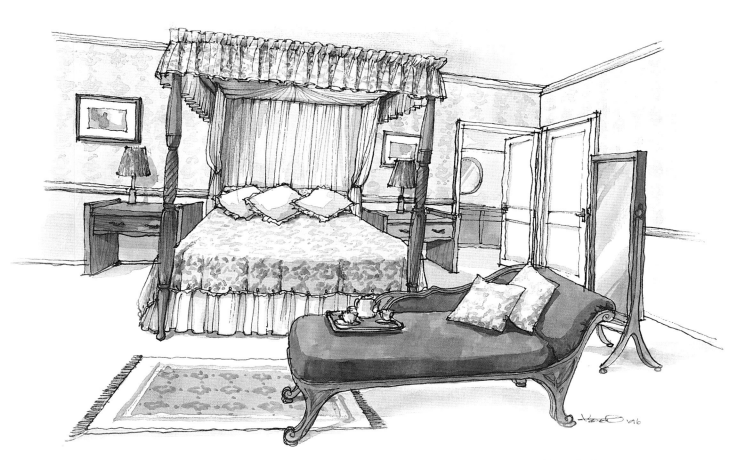

31 臥室透視圖（代針筆、水彩）。 陳怡如繪

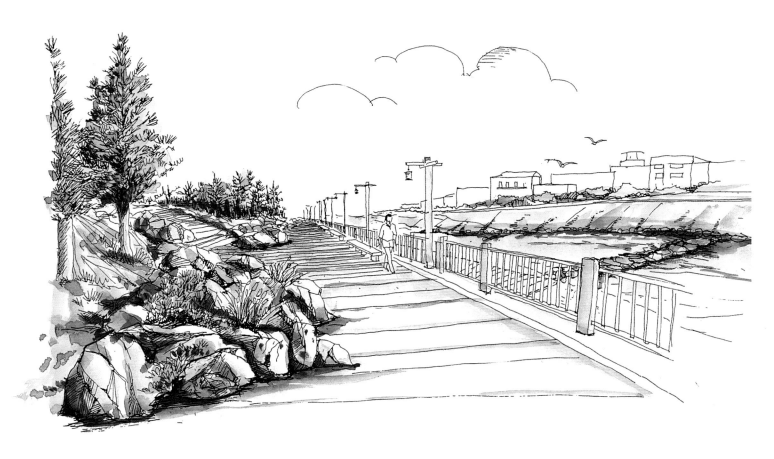

32 台北縣新店溪萊茵計畫第一期 河岸步道示意圖(代針筆、水彩) 家園工程顧問股份有限公司提供 陳瑞芬繪

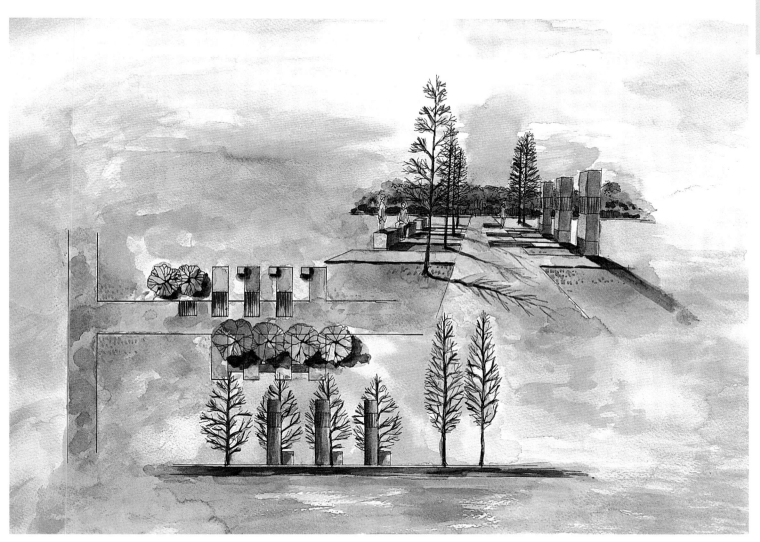

33 黃昏的公園（鉛筆、針筆、水彩）文化大學景觀系學生 侯美蓉繪

麥克筆的種類

■ 麥克筆的種類

　　麥克筆的種類可依溶劑而分為水溶性及揮發性兩種。兩者之辨別方式為：水溶性麥克筆在打開筆蓋後並無明顯的氣味，而揮發性麥克筆在打開筆蓋後，可聞到揮發性溶劑(如酒精、甲苯等)之氣味。

　　水溶性麥克筆保存的時間較長，但是繪圖時色彩間重疊後的相容性及單支麥克筆重疊後的層次效果較不理想。而揮發性麥克筆在表現色彩的溶合度及重疊上之效果較佳，但是墨水易揮發，因此墨水消耗的速度較快，大多數麥克筆的廠牌同時也生產各種色彩之補充液及透明溶劑可供選購(圖1)。

　　一般在文具用品店所販售的麥克筆較屬於美工海報用途之麥克筆，其顏色太過鮮艷，彩度偏高，且色彩種類較少；一般針對設計專業表現法所使用的麥克筆，通常需至美術用品社購買。

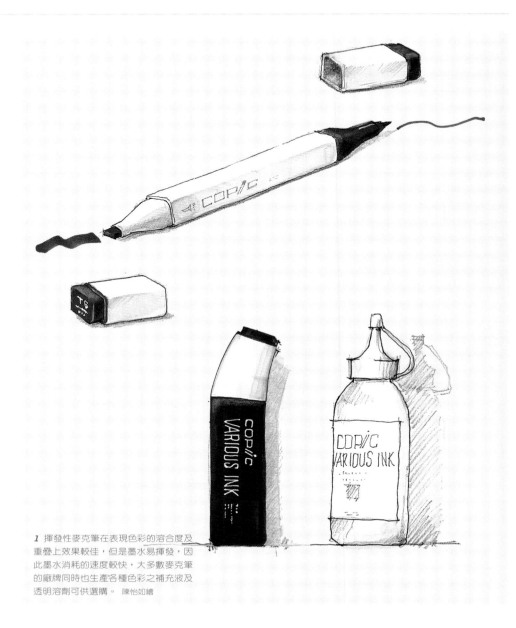

1 揮發性麥克筆在表現色彩的溶合度及重疊上效果較佳，但是墨水易揮發，因此墨水消耗的速度較快，大多數麥克筆的廠牌同時也生產各種色彩之補充液及透明溶劑可供選購。　陳怡如繪

■ 麥克筆的特性

了解麥克筆的特性可以幫助繪圖者在麥克筆
上彩技法的表現。它的特性包括：

特性一：可使用麥克筆繪出不同粗細的線條

市面上有許多的廠牌將麥克筆設計為2～3種
不同粗細的筆頭，可運用於圖面上不同粗細線條
的表現（圖**2**）。即使如此繪圖者仍可以最粗部份
的筆頭，以控制握筆角度的方式，繪出不同粗細
的線條（圖**3**）。

練習1：

以麥克筆最粗部份的筆頭作運筆及線條練
習；控制好筆頭與紙張接觸面，分別各畫出10條
三種不同粗細的線條。

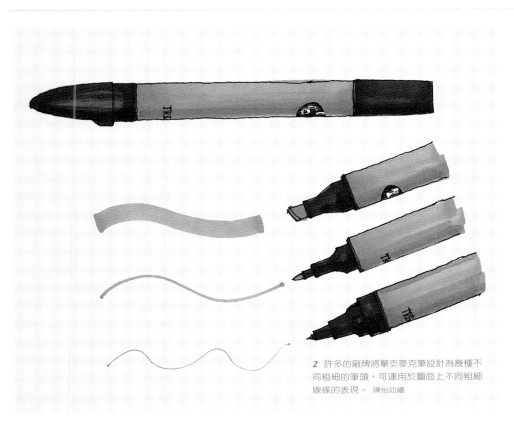

2 許多的廠牌將單支麥克筆設計為幾種不
同粗細的筆頭，可運用於圖面上不同粗細
線條的表現。 陳怡如繪

3 繪圖者可以以麥克筆最粗部份的筆
頭，控制握筆角度繪出不同粗細的線
條。 陳怡如繪

麥克筆的特性

特性二：可以單一麥克筆表現出單色漸層效果

　　使用麥克筆上彩時，一支麥克筆即可透過色彩的重疊次數，表現出明暗深淺的效果。

　　但必須注意的是：單一麥克筆所能表現的色階變化有其一定的範圍，因此在色彩較淺的部份，著色時麥克筆不宜在紙張上停留過久，並以較快的速度著色，顏色盡可能不要重疊，因為色彩若重疊過，則表現出的色階範圍會縮小（圖4）。

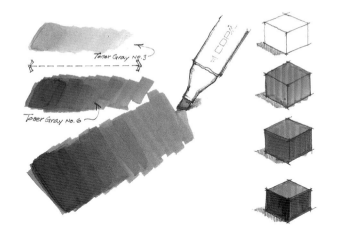

4　單一麥克筆所能表現的色階變化有其一定的範圍，因此在色彩較淺的部份著色時，麥克筆不宜在紙張上停留過久，並以較快的速度著色，顏色盡可能不要重疊，因為色彩若重疊過，則表現出的色階範圍會縮小。　陳怡如繪

練習2：

　　選擇不同明度的兩支麥克筆，任何色相皆可。分別以單支麥克筆分出四個等級之色階。使用與麥克筆同色系但明度較低的色鉛筆，用以加深色階上明度較低的部份。另外畫出二組色階，這次必須將色階的範圍加長至六個等級（圖5）。

5　選擇不同明度的兩支麥克筆，分別以單支麥克筆分出四個等級之色階（色階A）。另外以與麥克筆同色系但明度較低的色鉛筆，加深色階上明度較低的部份，將色階的範圍加長至六個等級（色階B）。
陳怡如繪

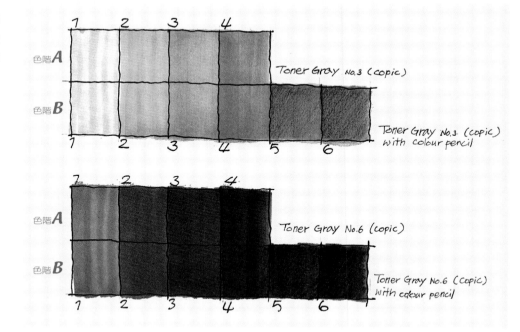

特性三：運用麥克筆的溶劑使不同色彩的麥克筆顏色相溶

　　以麥克筆上彩時，可使它們如同水彩顏料般地將不同的色彩相溶一起，調和出另一種顏色（圖6）。這樣相溶的效果必須在麥克筆本身墨水較充足的情況下才能表現出理想的色彩溶合效果。我們可以由圖例中看出不同色彩溶合的效果；包括較接近的色相及差異較大的色相溶合後的結果（圖7）。

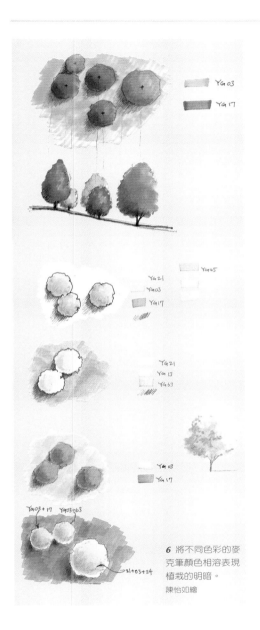

YG 03
YG 17

YG 21
YG 03
YG 17
YG45

YG 21
YG 13
YG 63

YG 03
YG 17

YG 03+17　YG 03+63
21+03+24

6 將不同色彩的麥克筆顏色相溶表現植栽的明暗。
陳怡如繪

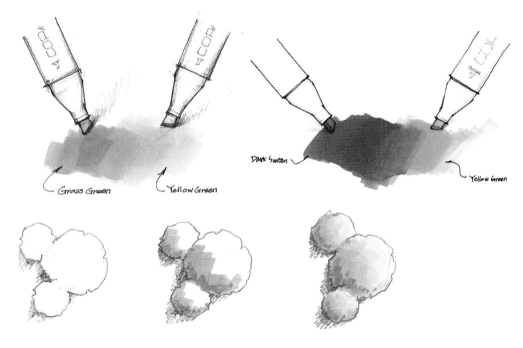

Grass Green　　Yellow Green

Dark Suntan　　Yellow Green

7 麥克筆顏色相溶的效果必須在麥克筆本身墨水較充足的情況下，才能表現出理想的色彩溶合效果。陳怡如繪

練習3：選擇三組麥克筆，分別為同色相（如：淺綠與深綠色）、相近之色相（如：綠色與藍色）及差異較大的色相（如：綠色與棕色）分別繪出其色彩相溶的效果。著色時先上較深的色彩（若兩支麥克筆明度接近時，則可任選一支先著色），可重覆塗幾次使色彩濃度較為飽和，再上淺色色彩，使之一半重疊於二分之一面積之深色色彩上，另外二分之一表現出原來淺色麥克筆本身之色彩。同樣也在重疊部份多塗幾次，加強墨水的飽合度。必要時再加一次深色麥克筆於重疊處，上彩時可視色彩的溶合程度重覆同樣的動作。如此完成後即可看出兩支麥克筆本身及溶合後的三種不同色彩。

特性四：上彩時可運用墨水的多寡控制圖面的筆觸效果

麥克筆本身墨水的多寡，可以表現出不同的筆觸效果，這裡介紹三種較常運用的著色方式：

1 表現較柔和無筆觸的平塗效果（圖**8A**）：這種效果必須是在麥克筆墨水飽和的狀態下操作，以較短的筆觸迅速重覆著色，慢慢將著色面積擴大，儘可能在圖面上墨水未乾之前再著上下一筆的顏色，因為一旦圖面上溶劑乾掉時再著色，兩次著色範圍就會出現明顯的界線而留下筆觸。這種操作方式對於大面積的著色難度較高，而紙張的吸水性也會影響著色效果，因此建議儘量將每次操作範圍控制在圖面分割線的一定範圍內較容易掌控（圖**9**）。

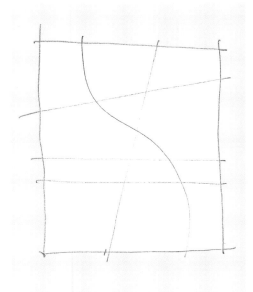

Toner Gray No.3

Toner Gray No.3

8（左）運用麥克筆墨水的多寡控制圖面的筆觸效果：
A 表現較柔和無筆觸的平塗效果
B 表現出規則的直線筆觸
陳怡如繪

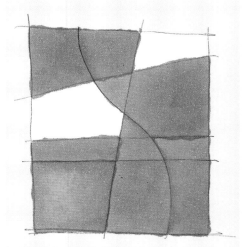

9（右）以麥克筆著色時，儘量將每次操作範圍控制在圖面分割線的一定範圍內較容易掌控。 陳怡如繪

2 表現出規則的直線筆觸（圖8B）：這種表現方式麥克筆墨水無論多寡都適用，但是墨水不足的狀態下，繪出的筆觸效果較為顯著。著色時將麥克筆之筆頭確實貼於紙面上，迅速畫出直線。每條直線之間可以有小部份的重疊，這種著色方式亦可藉由直尺來操作（圖10）。

10 以麥克筆表現規則的直線筆觸時，可徒手或藉由直尺來操作。 陳怡如繪

3 利用麥克筆較細部份之筆頭表現各種筆觸效果(圖11):這種表現方式通常適用於需要表現出特定的質感時(圖12)。此外,當麥克筆本身墨水不足的狀態下,也適用這樣的方式表現圖面(圖13、14)。

練習4:

參考圖例,運用麥克筆墨水的多寡練習上述三種不同著色效果,包括:

1 以飽和墨水的麥克筆繪出無筆觸的平塗效果。

2 以半乾的麥克筆,利用最寬部份的筆頭,畫直線的筆觸效果。

3 利用麥克筆較細部份之筆頭畫出五種不同的筆觸效果。

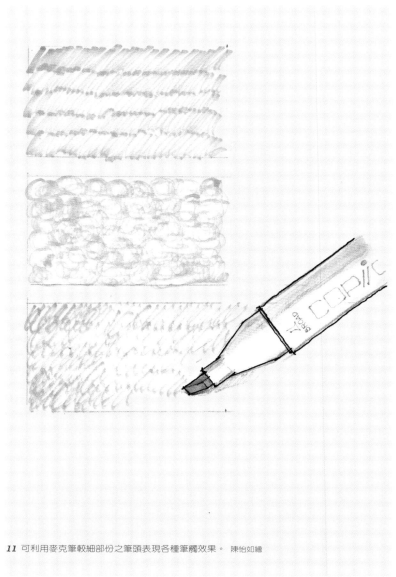

11 可利用麥克筆較細部份之筆頭表現各種筆觸效果。 陳怡如繪

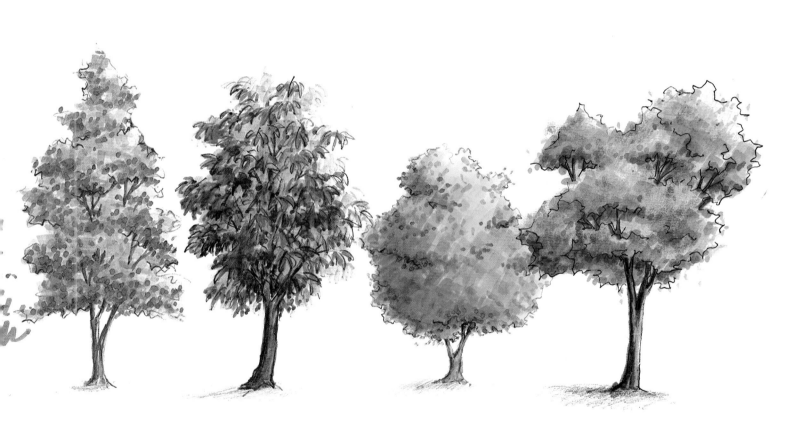

12 運用麥克筆的筆觸表現不同植栽的質感。 陳怡如繪

13 運用麥克筆的筆觸表現樹與牆平、立面圖。
陳怡如繪

Plan view · scale 1/60

Elevation · scale 1/60

14　運用麥克筆的筆觸表現樹與牆平、立面圖。陳怡如繪

量體的明暗表現

■ 量體的明暗表現

利用麥克筆來表現量體的明暗變化時，若其轉折面為較銳利的角度時，在面與面的分界線上，應待第一層顏料完全乾後，再於較深色的面上著上第二層色，這樣可以產生明顯的分界面（圖15A）。

相對地若要表現的量體是圓弧形的轉折角，在表現分界面上之明暗關係時則必須當前面的一層顏料未乾之前著上另一次顏料，如此才能表現出較柔和的界面效果（圖15B）。

練習5：以麥克筆表現出三種不同形狀之量體的明暗。

■ 材質的質感表現

麥克筆的筆觸及運筆方向，可依不同的材質表現而改變。例如表現光亮的檯面時，適合以垂直的筆觸及明暗變化表現出光澤的效果（圖16）。而布料、皮革等較為柔軟的材質，則適合以無明顯筆觸的方式來表現（圖17）。

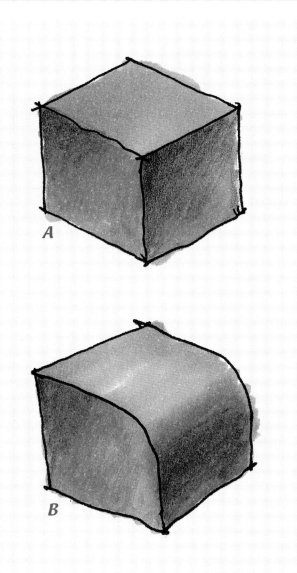

A

B

15 利用麥克筆表現量體的明暗變化：

A 量體轉折面為較銳利的角度時，在面與面的分界線上，應待第一層顏料完全乾後，再於較深色的面上著上第二層色，這樣可以產生明顯的分界面。
B 量體若有圓弧形的轉折角，表現分界面上之明暗關係時，必須在前面的一層顏料未完全乾之前著上另一次顏料，如此才能表現出較柔和的界面效果。
陳怡如繪

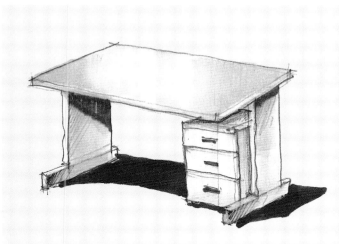

16 以垂直的筆觸及色彩漸層變化，表現檯面的光澤效果。 陳怡如繪

17 布料、皮革等較為柔軟的材質，適合以無明顯筆觸的方式來表現。 陳怡如繪

材質的質感表現

　　若要表現出有方向性紋路的材質時，如木板、石材等，則可以半乾的麥克筆，順著紋理的走向，以平行線條著色，再以較深色的色鉛筆來勾勒出材質的紋理（圖18）。若材質紋理並無特定方向時，半乾的麥克筆會使圖面產生明顯的筆觸，因此較不適用。金屬材質可以灰色系的麥克筆，以明顯的灰階表現出其光澤效果（圖19）。

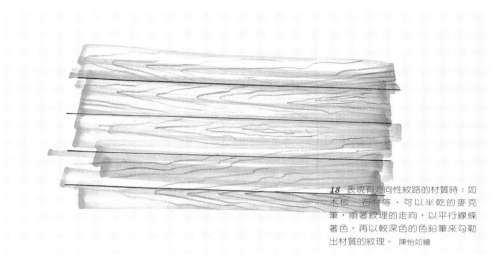

18 表現有方向性紋路的材質時；如木板、石材等，可以半乾的麥克筆，順著紋理的走向，以平行線條著色，再以較深色的色鉛筆來勾勒出材質的紋理。　陳怡如繪

19 金屬材質可以灰色系的麥克筆，以較強烈的灰階效果表現出其光澤。　陳怡如繪

　　此外，以麥克筆表現圖面時，除了能配合色鉛筆加強更細緻的質感表現，也可利用色鉛筆或粉彩，降低麥克筆色彩的彩度，或用來強調其立體明暗的效果（圖20～24）。

練習6：臨摹範例，繪出不同的材質表現。

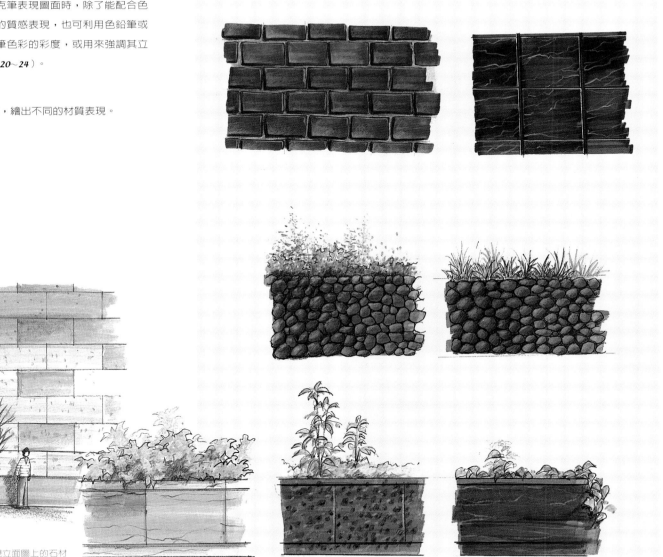

20 以麥克筆表現立面圖上的石材與植栽。 陳怡如繪

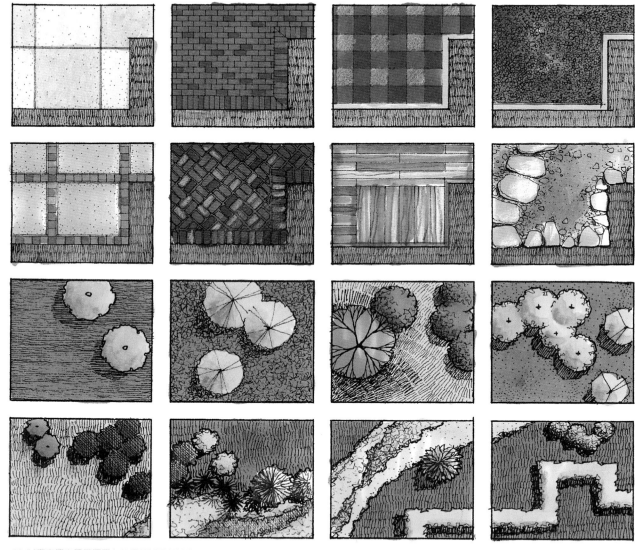

21 以麥克筆表現平面圖上的各種鋪面與植栽。 陳怡如繪

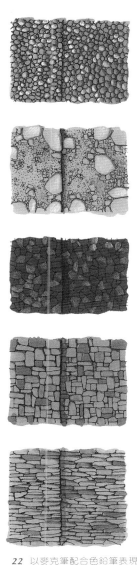

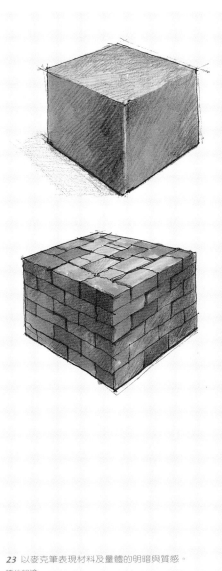

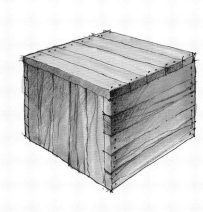

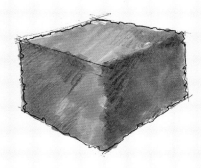

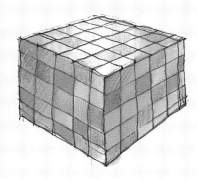

22 以麥克筆配合色鉛筆表現各
種石材。 陳怡如繪

23 以麥克筆表現材料及量體的明暗與質感。
陳怡如繪

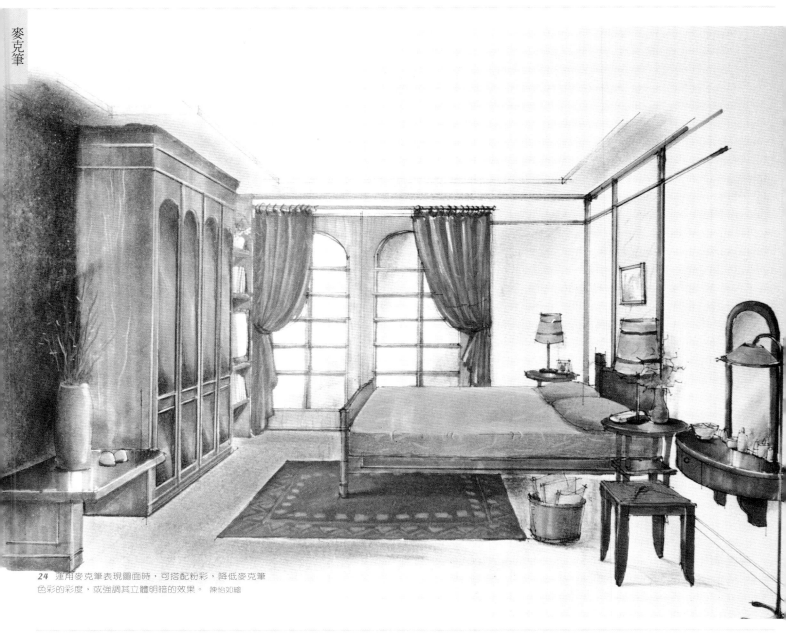

24 運用麥克筆表現圖面時，可搭配粉彩，降低麥克筆
色彩的彩度，或強調其立體明暗的效果。　陳怡如繪

■ 色彩計畫

　　雖然在前面介紹了許多關於麥克筆的特性及
表現的技法，但是對於初嘗試使用麥克筆著色
者，面對一完整的圖面表現時，通常會面臨兩個
問題：

1 我該用什麼顏色？

2 我該如何下筆？

　　對於第一個問題，筆者建議先針對整張圖做
簡單的色彩計劃，色相儘量單純。例如搭配一組
主色系和次色系再加上其他的飾景色彩，利用這
樣的色彩組合來完成所要表現的圖面。儘可能以
明暗變化的方式，將表現的重點放在空間、量體
的層次變化及立體感的呈現。必要時，可加入色
鉛筆或粉彩來加強明暗對比之效果。

　　而針對第二個問題，則建議繪圖者可先以較
無明顯筆觸的平塗法著色（圖25）。等運筆較為熟
練後，即可針對不同的圖面與所要表現的材質靈
活運用各種筆法繪圖（圖26～28）。

25　以平塗法的著色方式，對於初學者是一種較容易掌
控圖面效果的方式。 陳怡如繪

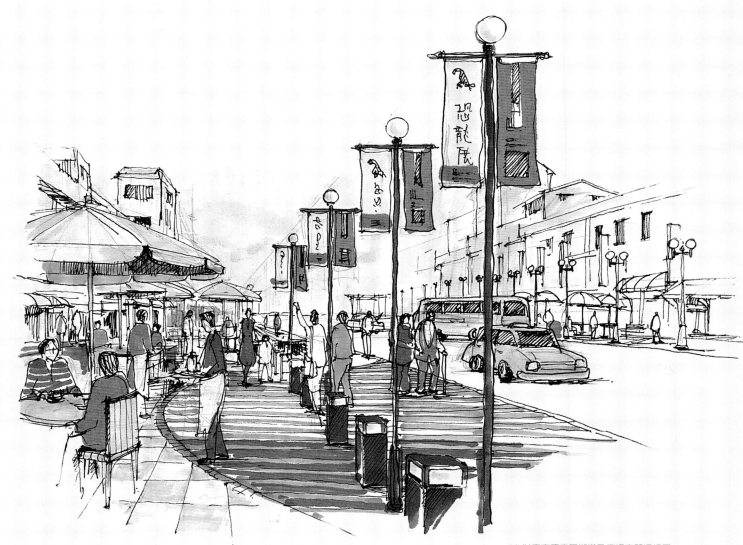

26 以麥克筆表現街道及廣場空間透視圖。陳怡如繪

27 以麥克筆表現廣場空間平面圖。 陳怡如繪

28 東海大學文學院前立面圖。（針筆底稿影印後以麥克筆及色鉛筆上彩）針筆：東海大學景觀系學生 王盈芳繪 麥克筆及色鉛筆上彩： 陳怡如繪

練習7：

　　繪出自己房間的透視圖或速寫，利用前面所介紹的色彩計劃方式，表現出較簡潔的房間色彩，並將繪圖重點著重在傢俱的明暗變化上（圖**29**）。

29　繪出自己房間的透視圖或速寫，並先針對整張圖做簡單的色彩計劃（例如搭配一組主色系和次色系，再加上其他的飾景色彩），利用這樣的色彩組合來表現出較簡潔的房間色彩，並將繪圖重點著重在空間的層次感及傢俱的明暗表現。　陳怡如繪

使用麥克筆之注意事項

麥克筆

■ 使用麥克筆之注意事項：

1 以麥克筆繪圖時顏料很容易滲透，繪圖前應在繪圖紙下面墊紙張。在美術社也可購得不會滲透的「麥克筆專用紙」。

2 相同的麥克筆表現在不同紙張上所呈現的色彩及層次效果會有所差異，可以選擇幾種不同紙張比較其著色效果。

一般道林紙、模造紙皆可選用來做為表現麥克筆繪圖的紙張。

3 若要以麥克筆著色於比較整齊的區域範圍內時，可以在所要著色的範圍四週貼上不傷紙膠帶，等著色完成後撕下紙膠帶，可使色彩處理在較工整的範圍內。

30 以麥克筆及水性色鉛筆表現室內空間立面圖。
陳怡如繪

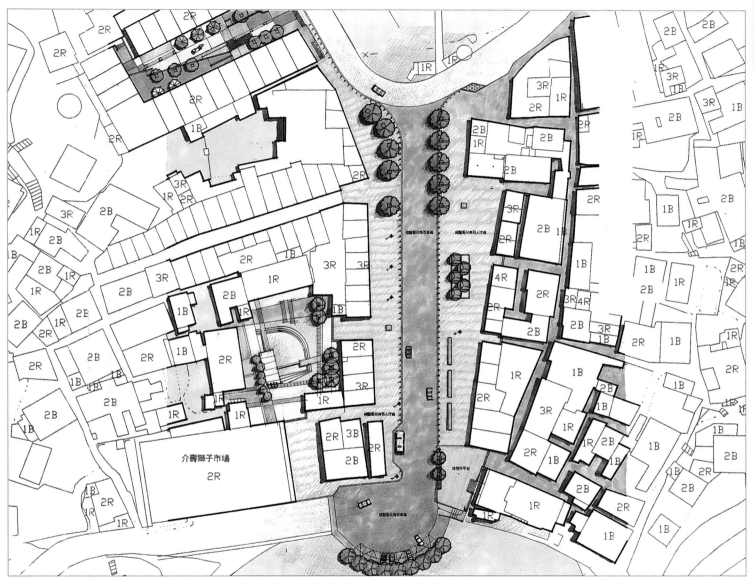

31 山隴介壽交通廣場平面配置圖 原圖比例1/600 聯宜工程顧問公司提供 陳怡如繪

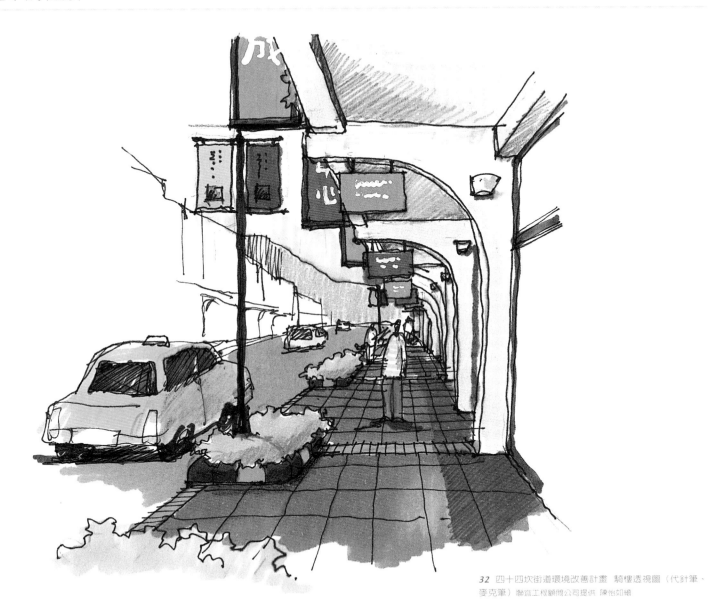

32 四十四坎街道環境改善計畫　騎樓透視圖（代針筆、
麥克筆）聯宜工程顧問公司提供　陳怡如繪

33 四十四坎街道環境改善計畫　商店建築立面圖（代針筆、麥克筆）聯宜工程顧問公司提供　陳怡如繪

拼貼的介紹

■ 拼貼的介紹

拼貼是一項極為有趣的表現方式，可運用各式各樣的材料隨意拼貼在圖上（圖*1*），如擷取色紙、報紙、雜誌、包裝紙等各種紙張上的色彩以色塊方式拼貼出物體外型特徵、色彩、明暗及質感作平面拼貼（圖*2*）；亦可以截取雜誌或其他圖面上適合的圖案如人、車、樹各種設施及配景物等（圖*3*），或運用圖面上的木紋、水紋、石材各種素材的質感拼貼於圖上，或利用各種材料如瓦楞紙、貝殼、羽毛、樹葉、布、皮、麻繩、毛線、砂等素材作立體拼貼（圖*4*）。

透過這種趣味性及多變的創作，可以刺激創作的思維、增進對環境的觀察力、培養創造力和想像力並可學習材料及色彩的搭配與運用。

1 拼貼是一項極為有趣的表現方式，可運用各式各樣的材料隨意拼貼在圖上。 李欣航 製作

2 利用雜誌碎片創作的仕女圖拼貼作品。
陳怡如 製作

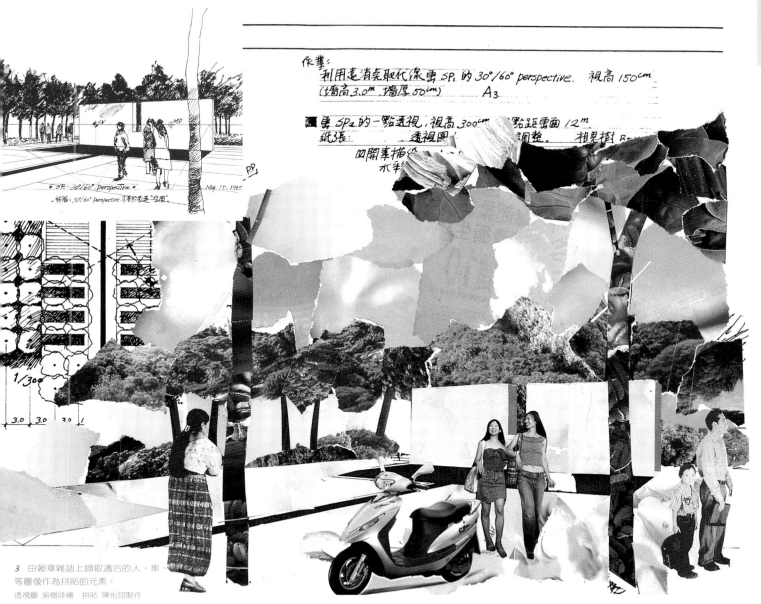

作業：
利用遠消亮取代像車 SP₁ 的 30°/60° perspective. 視高 150ᶜᵐ
(墙高 3.0ᵐ, 墙厚 50ᶜᵐ)　　A₃

■ 車 SP₂ 的一點透視, 視高 300ᶜᵐ 點距車面 12ᵐ
　紙張　　　　　透視圖　　　調整.　　相思樹 B
　四開事描　　　　　　　　　　　　
　　水彩

SP. 30°/60° perspective

統稱 "30°/60° perspective" 不等於是 "鳥瞰"　　May 15, 1995

1/300

3.0　3.0　3.0

3　由報章雜誌上擷取適合的人、車
等圖像作為拼貼的元素。
透視圖 吳樹陸繪　拼貼 陳怡如製作

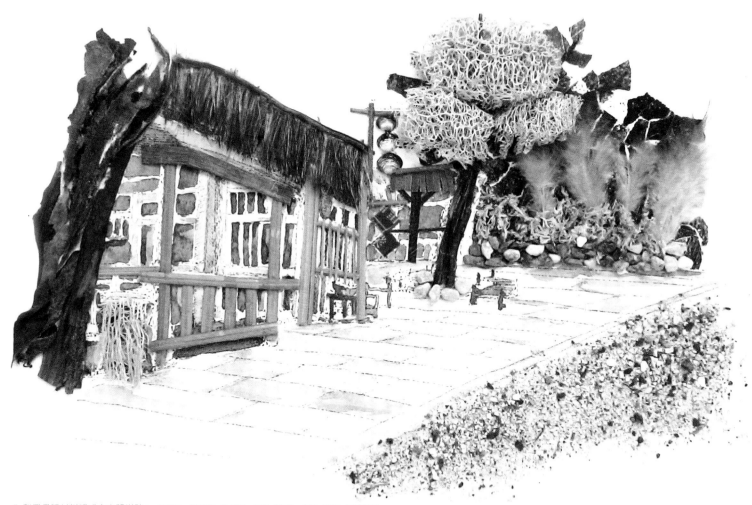

4 利用各種材料組成之立體拼貼。 陳瑞芬・陳瑞淑・林郁蕙・王鈺（9歲）・王菲（7歲）共同製作

圖5 拼貼圖像時可利用明暗反差及色彩對比等方式強調作品主題

輔仁大學景觀系學生 蕭雅帆製作

■ 拼貼之注意事項

如何著手才能拼貼出所要表達的題材呢？

1　拼貼圖時可利用色彩多層次的明度及彩度差異，製造畫面豐富的層次感。

2　利用明暗反差與色彩彩度對比及拼貼材料質感的差異性等方式強調主題（圖5）。

3　除了可以拼貼方式完成圖面外，也可運用其他表現技法結合拼貼方式來完成圖面，拼貼圖也可用來作為現況改善前後空間模擬之對照（圖6）。

5　拼貼圖像時可利用明暗反差及色彩對比等方式強調作品主題。　輔仁大學景觀系學生　蕭雅帆製作

6　現況改善前後之電腦模擬拼貼照片。　陳瑞芬 製作

■ 拼貼練習

練習1：利用色紙、報紙、雜誌、包裝紙等各種
紙張的碎紙片，將紙片色彩分類，以明度變化拼
貼出漸層色（圖7）。

練習2：由簡單的量體開始著手，如觀察立方體
與圓球體的光影變化，以明度及彩度漸層變化將
量體拼貼出來（圖8）。

7 利用色紙、報紙、雜誌、包裝紙等各種紙張的碎紙
片，將紙片色彩分類，以明度變化拼貼出漸層色。
陳怡如 製作

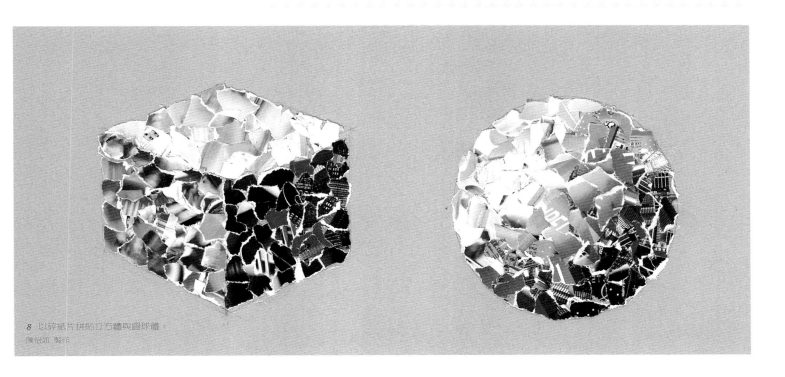

8 以碎紙片拼貼立方體與圓球體。
陳怡如 製作

拼貼

練習3：先取一景物以速寫方式描繪，速寫時可
將景物的明暗稍作描繪，以利拼貼時景物明暗色
彩表現。然後將圖稿影印（圖**9**），取各式紙張上
的色彩以色塊方式拼貼出圖中景物，除拼貼出物
體外型之外，亦應利用色彩的明度及彩度將光影
變化顯現出來（圖**10**、**11**）。

練習4：運用上一個練習，採不同色系拼貼出不
同意象的圖如黎明、黃昏等情境。

練習5：將以其他表現法完成後之畫面，再以拼
貼方式加上適當的飾景物完成圖面。

練習6：將設計意象、概念、程序以抽象方式拼
貼出來（圖**12**）。

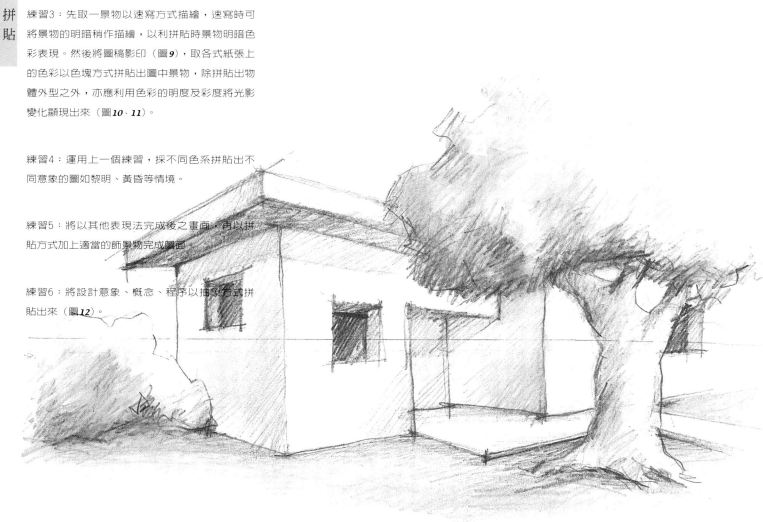

9 取一景物以速寫方式描繪後將圖紙影印作為拼貼的底
圖。 陳怡如繪

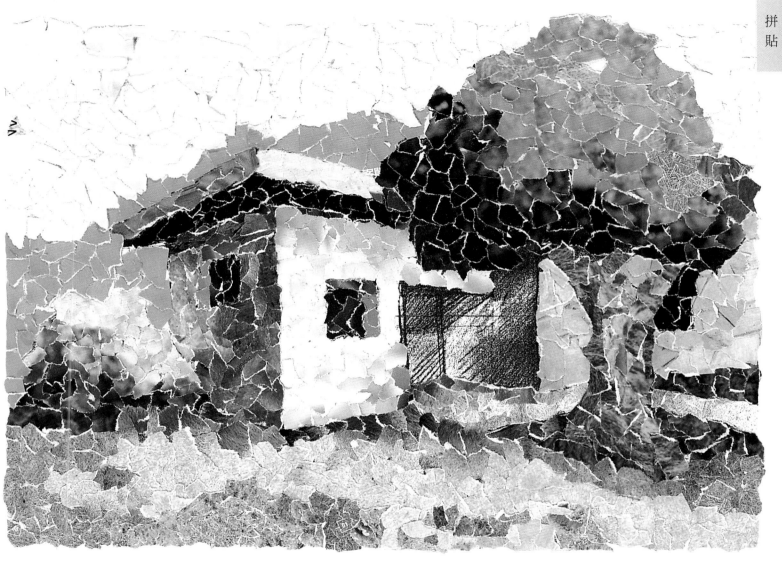

10 取各式紙張上的色彩以色塊方式拼貼出圖中景物，
除拼貼出物體外型之外，亦應利用色彩的明度及彩度，
將光影變化顯現出來。 輔仁大學景觀系學生 呂菅僑 製作

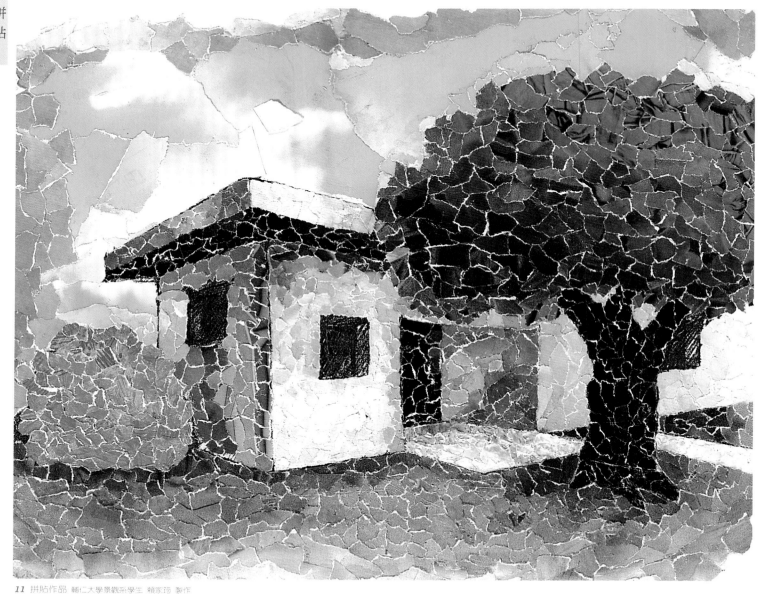

11 拼貼作品 輔仁大學景觀系學生 賴家琦 製作

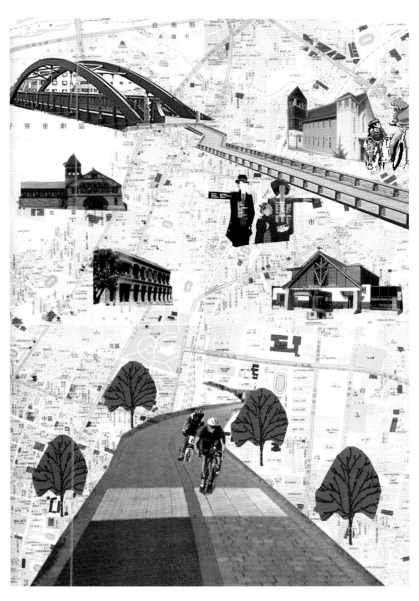

12 設計意象拼貼 陳瑞芳 製作

作 品 範 例

1 陶板圖稿（毛筆、水彩） 家園工程顧問股份有限公司提供 陳亮�€繪

2 陶板圖稿(毛筆、水彩) 家園工程顧問股份有限公司提供 陳亮吟繪

3 陶板園橋（毛筆、水彩） 家園工程顧問股份有限公司提供 陳亮吟繪

4 陶板圖稿（毛筆、水彩） 家園工程顧問股份有限公司提供 陳嘉吟繪

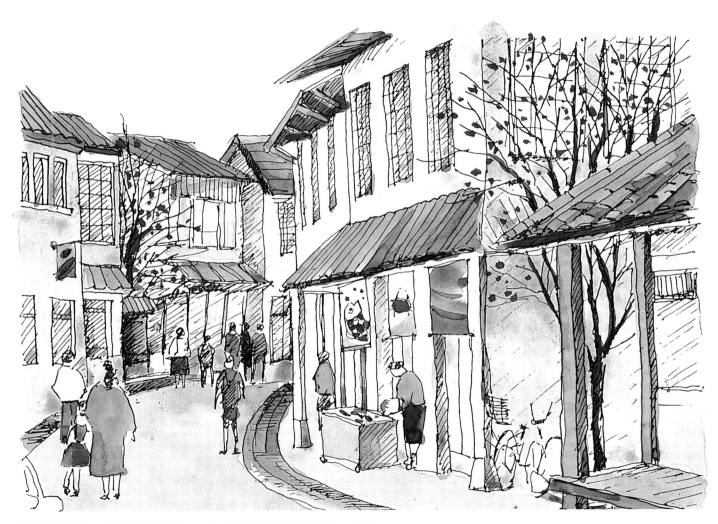

5 澎湖風櫃休閒渡假村 商店街示意圖(代針筆、水彩) 家園工程顧問股份有限公司提供 陳瑞淑繪

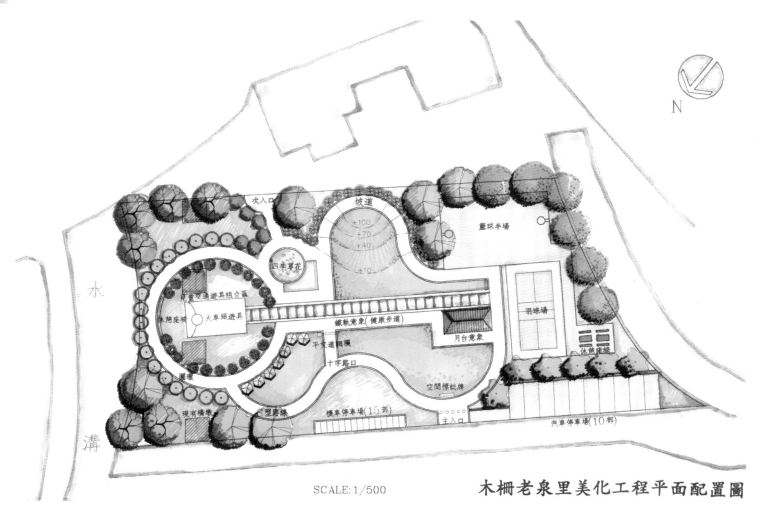

次入口

坡道

+100
+70
+40
±10

籃球半場

四季草花

大眾交通遊具組合區

火車頭遊具

休憩座椅

鐵軌意象(健康步道)

月台意象

羽球場

休憩座椅

平交道柵欄

圓環

十字路口

空間標誌牌

現有橘樹

C型綠籬

機車停車場(15部)

主入口

汽車停車場(10部)

水

溝

N

SCALE: 1/500

木柵老泉里美化工程平面配置圖

6 木柵老泉里美化工程　平面圖（電腦繪圖、麥克筆）家園工程顧問股份有限公司提供 陳瑞芳繪

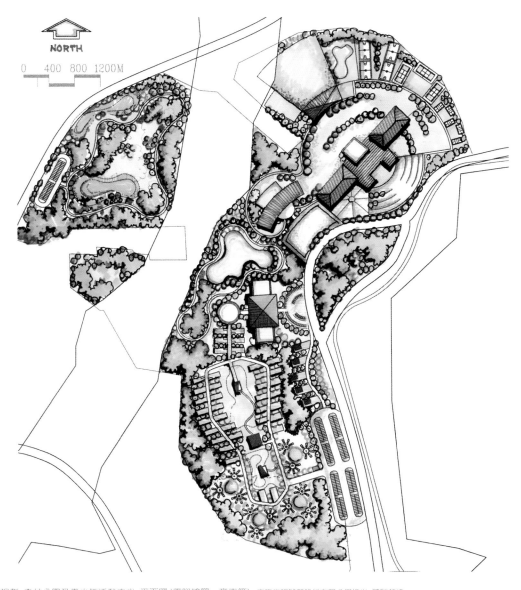

NORTH

0　400　800　1200M

7 仁義潭風景特定區整體規劃 森林公園及青少年活動中心 平面圖(電腦繪圖、麥克筆) 家園工程顧問股份有限公司提供 陳瑞芬繪

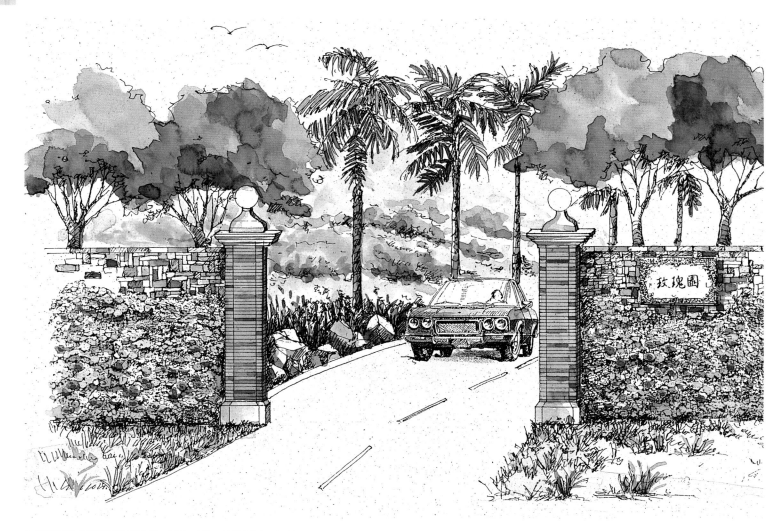

玫瑰園

8 天境墓園 入口透視圖（代針筆、水彩） 家園工程顧問股份有限公司提供 陳瑞淑繪

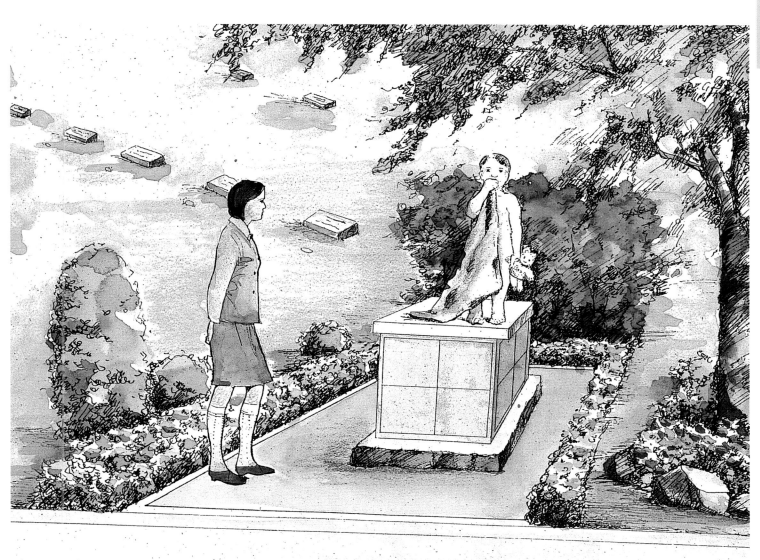

9 天境墓園 示意圖（代針筆、水彩） 家園工程顧問股份有限公司提供 陳瑞淑繪

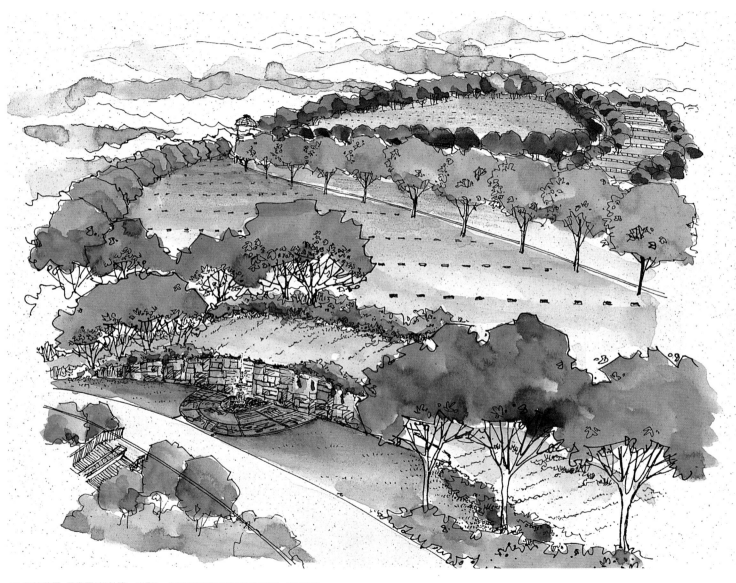

10 天境墓園 示意圖(代針筆、水彩)　家園工程顧問股份有限公司提供　陳瑞淑繪

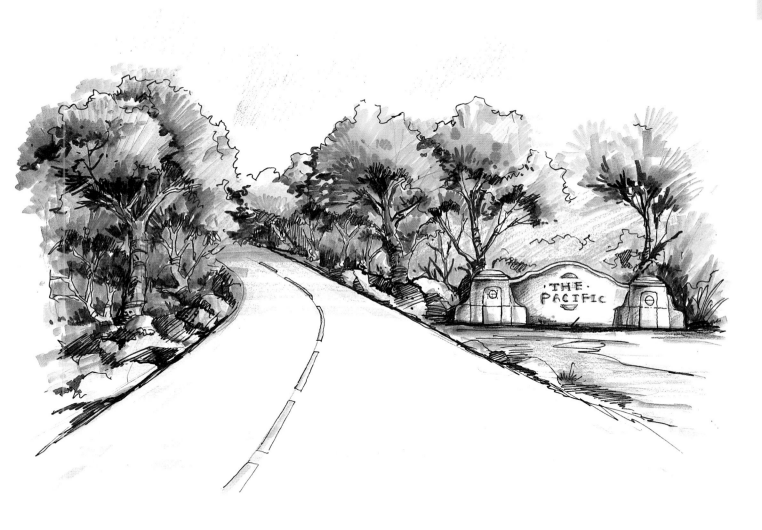

11 天境墓園 進場道路示意圖（代針筆、麥克筆） 家園工程顧問股份有限公司提供 陳瑞芬繪

12 台北縣新店溪萊茵計畫第一期 河岸示意圖（代針筆、水彩） 家園工程顧問股份有限公司提供 陳瑞芬繪

13 成功海濱公園　休憩空間透視圖(代針筆、水彩)　家園工程顧問股份有限公司提供　陳怡如繪

14 池西玄武岩區景觀設施整建工程 步道示意圖(代針筆、水彩) 家園工程顧問股份有限公司提供 陳瑞淑繪

15 大池周邊景觀設施整建工程 示意圖 家園工程顧問股份有限公司提供 陳瑞淑繪

16 大池周邊景觀設施整建工程 舊房舍改善示意圖 家園工程顧問股份有限公司提供 陳瑞淑繪

17 小琉球管理站設施整建工程 休憩吊椅示意圖 家園工程顧問股份有限公司提供 陳瑞芬繪

18 東港漁港港區整體景觀再造計畫 觀景平台剖立面圖（代針筆、色鉛筆、粉彩）綠奇設計公司提供 陳怡如繪

19 東港漁港港區整體景觀再造計畫 親水空間剖立面圖（代針筆、色鉛筆、麥克筆、粉彩）綠奇設計公司提供 陳怡如繪

20 三溫暖透視圖（代針筆、水彩） 陳怡如繪

21 餐廳透視圖（代針筆、水彩）　陳怡如繪

22 客廳透視圖 聯宜工程顧問公司提供 陳怡如繪

23 西門地區更新及再利用入口意象改善計畫 構想素描 聯宜工程顧問公司提供 陳怡如繪

24 台北市大直梅莊庭園景觀設計 花台改善示意圖（鉛筆）家園工程顧問股份有限公司提供 陳瑞芬繪

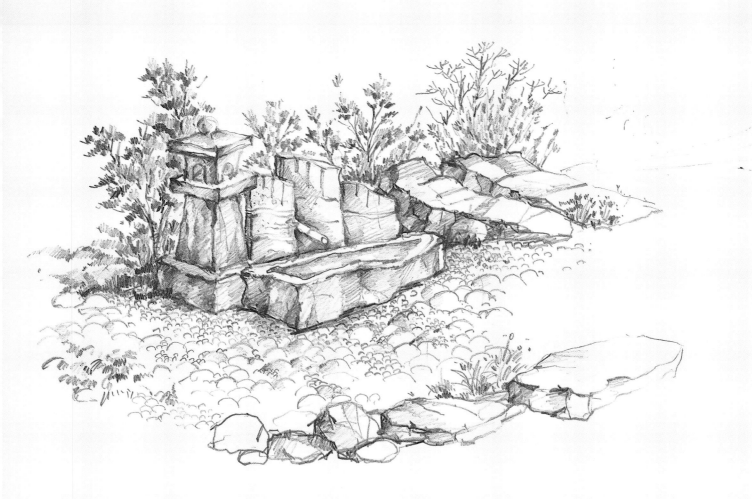

25 李公館住宅庭園 示意圖（鉛筆） 陳瑞芬繪

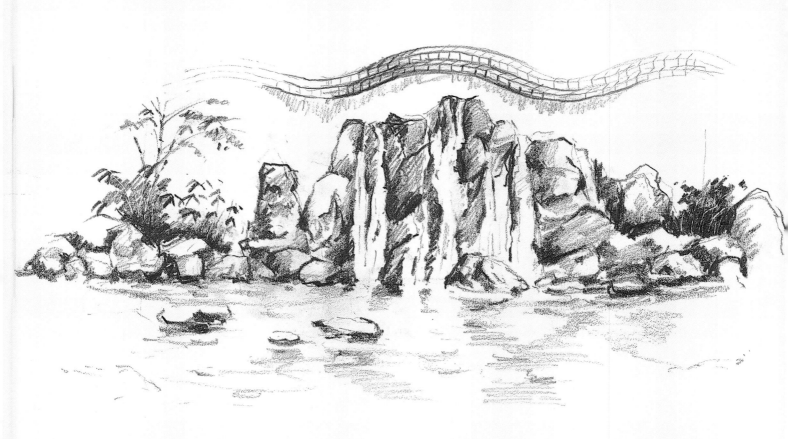

26 鉛筆速寫　陳瑞淑繪

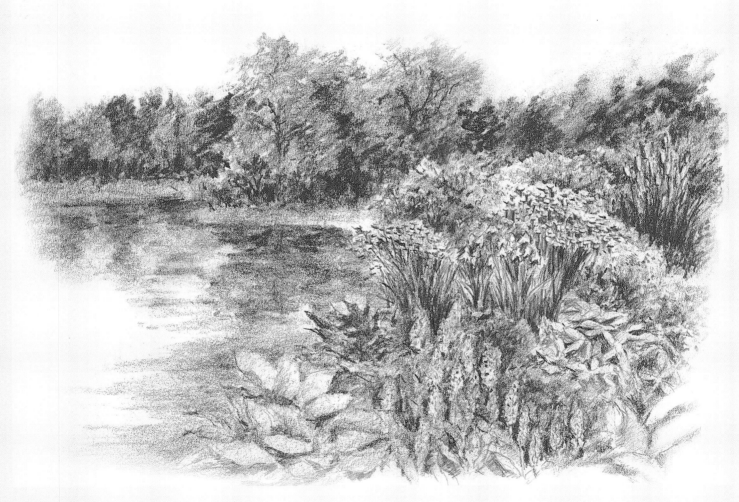

27 鉛筆速寫 陳瑞淑繪

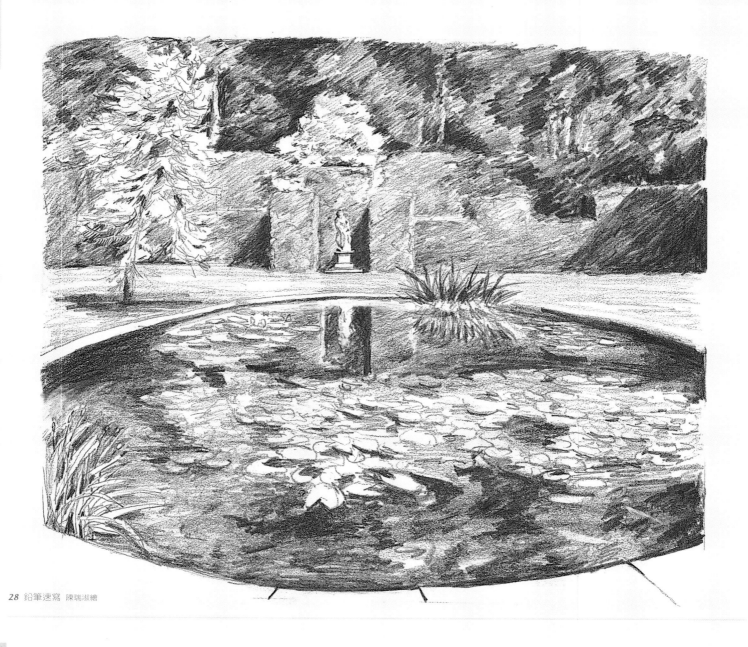

28 鉛筆速寫　陳瑞淑繪

29 陽明山國家公園 （代針筆） 陳瑞芬繪

30 台北縣瓦窯溝觀光運河整體規劃 河岸示意圖（代針筆） 家園工程顧問股份有限公司提供 陳瑞芬繪

31 沙港地區公共設施改善細部設計 車道改善示意圖（代針筆）家園工程顧問股份有限公司提供 林郁蕙繪

32 三義遊樂園雜項細部設計 休憩區示意圖（代針筆）家園工程顧問股份有限公司提供 林郁薰繪

33 澎湖風櫃休閒渡假村 商店街示意圖（代針筆） 家園工程顧問股份有限公司提供 陳瑞淑繪

34 瑞太來吉豐山地區遊憩服務設施工程 黃龍瀑布休憩區示意圖（代針筆）家園工程顧問股份有限公司提供 陳瑞淑繪

35 內垵遊憩據點公共工程 示意圖 家園工程顧問股份有限公司提供 陳瑞淑繪

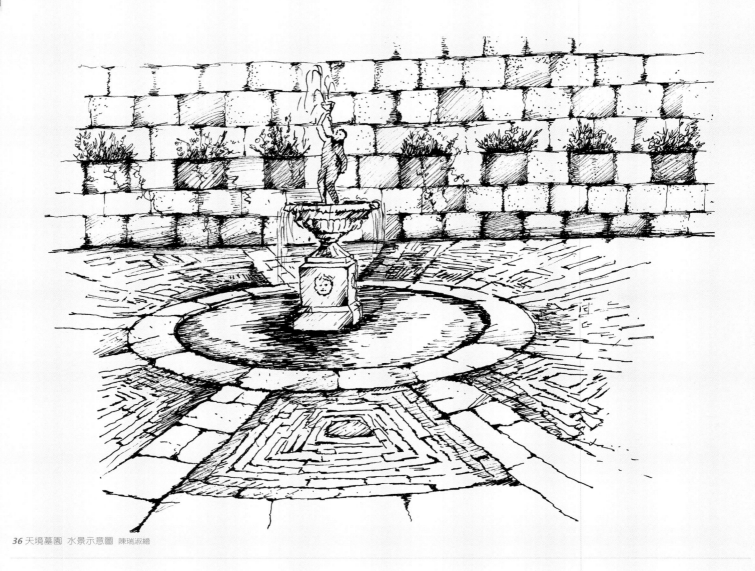

36 天境墓園 水景示意圖 陳瑞淑繪

37 台北縣瓦窯溝觀光運河整體規劃 河岸示意圖（代針筆） 家園工程顧問股份有限公司提供 陳瑞芬繪

38 大鵬灣鵬村農場濕地生態公園新建工程　水生植物觀察棧道示意圖（代針筆）家園工程顧問股份有限公司提供 陳瑞淑繪

39 大鵬灣鵬村農場濕地生態公園新建工程　水生植物觀察棧道示意圖（代針筆）家園工程顧問股份有限公司提供　陳瑞淑繪

40 碧潭商店街整建工程 改善示意圖（代針筆）陳瑞淑繪

41 新竹梅竹山莊針筆於描圖紙 休憩廣場示意圖 家園工程顧問股份有限公司提供 陳瑞淑繪

42 鋼筆於草圖紙　陳瑞淑繪

43 池西玄武岩區景觀設施整建工程 步道示意圖（代針筆） 家園工程顧問股份有限公司提供 陳瑞淑繪

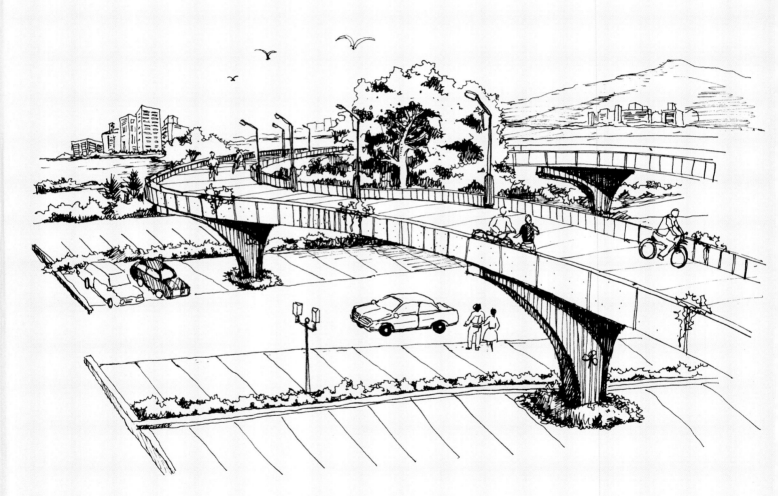

44 台北縣新店溪萊茵計畫第一期 人行天橋示意圖（代針筆）家園工程顧問股份有限公司提供 陳瑞芬繪

45 小琉球管理站設施整建工程 休憩吊椅示意圖（代針筆） 家園工程顧問股份有限公司提供 陳瑞芬繪

46 李公館住宅庭園　後院示意圖（代針筆）陳瑞淑繪

47 針筆繪於描圖紙

48 成功海濱公園 休憩廣場透視圖(代針筆) 家園工程顧問股份有限公司提供 陳怡如繪

49 陽明山國家公園 （代針筆） 陳瑞芬繪

50 植物描繪（針筆） 家園工程顧問股份有限公司提供 陳瑞芬繪

51 植物描繪（鉛筆、針筆）　家園工程顧問股份有限公司提供　陳瑞芬繪

52 植物描繪（針筆）　家園工程顧問股份有限公司提供　陳瑞芬繪

53 植物描繪（針筆）家園工程顧問股份有限公司提供 陳瑞芬繪

54 植物描繪（針筆） 家園工程顧問股份有限公司提供 陳瑞芬繪

■ 參考書目

Chip Sullivan Drawing the Landscape New York: Van Nostrand Reinhold, 1995

Erwin Herzberger Freehand Drawing for Architects and Designers New York: Whitney Library of Francis D.K. Ching Design Drawing

New York: Van Nostrand Reinhold, 1998

Francis D.K. Ching Drawing a Creative Process New York: Van Nostrand Reinhold, 1990

Grant W. Reid ASLA Landscape Graphics New York:Whitney Library of Design, 1987

Hugh C. Browning The Principles of Architectural Drawing New York:Whitney Library of Design.1996

Lari M. Wester Design Communication for Landscape Architects New York: Van Nostrand Reinhold, 1990

Michael E. Doyle Color Drawing New York: Van Nostrand Reinhold , 1981

Robert S. Oliver The Complete Sketch New York: Van Nostrand Reinhold, 1989

Scott VanDyke From Line to Design New York: Van Nostrand Reinhold, 1990

Theodore D. Walker Perspective sketches New York: Van Nostrand Reinhold, 1989

Theodore D. Walker and David A. Davis Plan Graphics New York: Van Nostrand, 1990

Thomas C. Wang Pencial Sketching New York: Van Nostrand Reinhold, 1977

Thomas C. Wang Plan and Section Drawing New York:John Wiley & Sons, Inc., 1996

Thomas C. Wang Sketching with Markers New York: Van Nostrand Reinhold, 1981

Tom Porter and Sue Goodman Manual of Graphic Techniques Butterworth Architecture, 1988

范振湘譯　景觀設計繪圖技巧　臺北市：六合出版社，1994

陳瑞淑譯　景觀平面圖表現法　臺北市：地景企業股份有限公司出版部，1996

張建成譯　速寫集　臺北市：六合出版社，1993

張建成譯　繪圖與設計表現　臺北市：六合出版社，1995

顏麗容·王佩潔譯　景觀建築設計表現法　臺北市：六合出版社，1997

顏麗蓉·王淑宜譯　建築繪圖　臺北市：六合出版社，1999

地景企業股份有限公司譯　從線條透視設計　臺北市：地景企業股份有限公司出版部，1994

陳怡如著　景觀設計製圖與繪圖　臺北市：田園城市出版社，2003

一. 美術設計類

代碼	書名	定價
00001-01	新插畫百科(上)	400
00001-02	新插畫百科(下)	400
00001-04	世界名家包裝設計(大8開)	600
00001-06	世界名家插畫專輯(大8開)	600
00001-09	世界名家兒童插畫(大8開)	650
00001-05	藝術.設計的平面構成	380
00001-10	商業美術設計(平面應用篇)	450
00001-07	包裝結構設計	400
00001-11	廣告視覺媒體設計	400
00001-15	應用美術.設計	400
00001-16	插畫藝術設計	400
00001-18	基礎造型	400
00001-21	商業電腦繪圖設計	500
00001-22	商標造型創作	380
00001-23	插畫彙編(事物篇)	380
00001-24	插畫彙編(交通工具篇)	380
00001-25	插畫彙編(人物篇)	380
00001-28	版面設計基本原理	480
00001-29	D.T.P(桌面排版)設計入門	480
X0001	印刷設計圖案(人物篇)	380
X0002	印刷設計圖案(動物篇)	380
X0003	圖案設計(花木篇)	350
X0015	裝飾花邊圖案集成	450
X0016	實用聖誕圖案集成	380

二. POP 設計

代碼	書名	定價
00002-03	精緻手繪POP字體3	400
00002-04	精緻手繪POP海報4	400
00002-05	精緻手繪POP展示5	400
00002-06	精緻手繪POP應用6	400
00002-08	精緻手繪POP字體8	400
00002-09	精緻手繪POP插圖9	400
00002-10	精緻手繪POP畫典10	400
00002-11	精緻手繪POP個性字11	400
00002-12	精緻手繪POP校園篇12	400
00002-13	POP廣告 1.理論&實務篇	400
00002-14	POP廣告 2.麥克筆字體篇	400
00002-15	POP廣告 3.手繪創意字篇	400
00002-18	POP廣告 4.手繪POP製作	400
00002-22	POP廣告 5.店頭海報設計	450
00002-21	POP廣告 6.手繪POP字體	400
00002-26	POP廣告 7.手繪海報設計	450
00002-27	POP廣告 8.手繪軟筆字體	400
00002-16	手繪POP的理論與實務	400
00002-17	POP字體篇-POP正體自學1	450
00002-19	POP字體篇-POP個性自學2	450
00002-20	POP字體篇-POP變體字3	450
00002-24	POP字體篇-POP變體字4	450
00002-31	POP字體篇-POP創意自學5	450
00002-23	海報設計 1. POP秘笈-學習	500
00002-25	海報設計 2. POP秘笈-綜合	450
00002-28	海報設計 3.手繪海報	450
00002-29	海報設計 4.精緻海報	500
00002-30	海報設計 5.店頭海報	500
00002-32	海報設計 6.創意海報	450
00002-34	POP高手1-POP字體(變體字)	400
00002-33	POP高手2-POP商業廣告	400
00002-35	POP高手3-POP廣告實例	400
00002-36	POP高手4-POP實務	400
00002-39	POP高手5-POP插畫	400
00002-37	POP高手6-POP視覺海報	400
00002-38	POP高手7-POP校園海報	400

三.室內設計透視圖

代碼	書名	定價
00003-01	籃白相間裝飾法	450
00003-03	名家室內設計作品專集(8開)	600
00003-05	室內設計製圖實務與圖例	650
00003-05	室內設計製圖	650
00003-06	室內設計基本製圖	350
00003-07	美國最新室內透視圖表現1	500
00003-08	展覽空間規劃	650
00003-09	店面設計入門	550
00003-10	流行店面設計	450
00003-11	流行餐飲店設計	480
00003-12	居住空間的立體表現	500
00003-13	精緻室內設計	800
00003-14	室內設計製圖實務	450
00003-15	商店透視-麥克筆表現法	500
00003-16	室內外空間透視表現法	480
00003-18	室內設計配色手冊	350

代碼	書名	定價
00003-21	休閒俱樂部.酒吧與舞台	1,200
00003-22	室內空間設計	500
00003-23	櫥窗設計與空間處理(平)	450
00003-24	博物館&休閒公園展示設計	800
00003-25	個性化室內設計精華	500
00003-26	室內設計&空間運用	1,000
00003-27	萬國博覽會&展示會	1,200
00003-33	居家照明設計	950
00003-34	商業照明-創造活潑生動的	1,200
00003-29	商業空間-辦公室.空間.傢俱	650
00003-30	商業空間-酒吧.旅館及餐廳	650
00003-31	商業空間-商店.巨型百貨公司	650
00003-35	商業空間-辦公傢俱	700
00003-36	商業空間-精品店	700
00003-37	商業空間-餐廳	700
00003-38	商業空間-店面櫥窗	700
00003-39	室內透視繪製實務	600
00003-40	家居空間設計與快速表現	450

四.圖學

代碼	書名	定價
00004-01	綜合圖學	250
00004-02	製圖與識圖	280
00004-04	基本透視實務技法	400
00004-05	世界名家透視圖全集(大8開)	600

五.色彩配色

代碼	書名	定價
00005-01	色彩計畫(北星)	350
00005-02	色彩心理學-初學者指南	400
00005-03	色彩與配色(普級版)	300
00005-05	配色事典(1)集	330
00005-05	配色事典(2)集	330
00005-07	色彩計畫實用色票集+129a	480

六. SP 行銷.企業識別設計

代碼	書名	定價
00006-01	企業識別設計(北星)	450
B0209	企業識別系統	400
00006-02	商業名片(1)-(北星)	450
00006-03	商業名片(2)-創意設計	450
00006-05	商業名片(3)-創意設計	450
00006-06	最佳商業手冊設計	600
A0198	日本企業識別設計(1)	400

代碼	書名	定價
A0199	日本企業識別設計(2)	40

七.造園景觀

代碼	書名	定價
00007-01	造園景觀設計	1,2
00007-02	現代都市街道景觀設計	1,2
00007-03	都市水景設計之要素與概	1,2
00007-05	最新歐洲建築外觀	1,5
00007-06	觀光旅館設計	80
00007-07	景觀設計實務	85

八. 繪畫技法

代碼	書名	定價
00008-01	基礎石膏素描	400
00008-02	石膏素描技法專集(大8開)	450
00008-03	繪畫思想與造形理論	350
00008-04	魏斯水彩畫專集	650
00008-05	水彩靜物圖解	400
00008-06	油彩畫技法1	450
00008-07	人物靜物的畫法	450
00008-08	風景表現技法 3	450
00008-09	石膏素描技法4	450
00008-10	水彩.粉彩表現技法5	450
00008-11	描繪技法6	350
00008-12	粉彩表現技法7	400
00008-13	繪畫表現技法8	500
00008-14	色鉛筆描繪技法9	400
00008-15	油畫配色精要10	400
00008-16	鉛筆技法11	350
00008-17	基礎油畫 12	450
00008-18	世界名家水彩(1)(大8開)	650
00008-20	世界水彩畫家專集(3)(大8開)	650
00008-22	世界名家水彩專集(5)(大8開)	650
00008-23	壓克力畫技法	400
00008-24	不透明水彩技法	400
00008-25	新素描技法解說	350
00008-26	畫鳥.話鳥	450
00008-27	噴畫技法	600
00008-29	人體結構與藝術構成	1,30
00008-30	藝用解剖學(平裝)	350
00008-65	中國畫技法(CD/ROM)	500
00008-32	千嬌百態	450

代碼	書名	定價
0008-33	世界名家油畫專集(大8開)	650
0008-34	插畫技法	450
0008-37	粉彩畫技法	450
0008-38	實用繪畫範本	450
0008-39	油畫基礎畫法	450
0008-40	用粉彩來捕捉個性	550
0008-41	水彩拼貼技法大全	650
0008-42	人體之美實體素描技法	400
0008-44	噴畫的世界	500
0008-45	水彩畫法圖解	450
0008-46	技法1-鉛筆畫技法	350
0008-47	技法2-粉彩筆畫技法	450
0008-48	技法3-沾水筆.彩色墨水技法	450
0008-49	技法4-野生植物畫法	400
0008-50	技法5-油畫質感	450
0008-57	技法6-陶藝教室	400
0008-59	技法7-陶藝彩繪的裝飾技巧	450
0008-51	如何引導觀畫者的視線	450
0008-52	人體素描-裸女繪畫的姿勢	400
0008-53	大師的油畫袐訣	750
0008-54	創造性的人物速寫技法	600
0008-55	壓克力膠彩全技法	450
0008-56	畫彩百科	500
0008-58	繪畫技法與構成	450
0008-60	繪畫藝術	450
0008-61	新麥克筆的世界	660
0008-62	美少女生活插畫集	450
0008-63	軍事插畫集	500
0008-64	技法6-品味陶藝專門技法	400
0008-66	精細素描	300
0008-67	手繪與軍事	350
0008-68	?	?
0008-69	?	?
0008-70	?	?
0008-71	藝術讚頌	250

九. 廣告設計.企劃

代碼	書名	定價
00009-02	CI與展示	400
00009-03	企業識別設計與製作	400
00009-04	商標與CI	400
00009-05	實用廣告學	300

代碼	書名	定價
00009-11	1-美工設計完稿技法	300
00009-12	2-商業廣告印刷設計	450
00009-13	3-包裝設計典線面	450
00001-14	4-展示設計(北星)	450
00009-15	5-包裝設計	450
00009-14	CI視覺設計(文字媒體應用)	450
00009-16	被遺忘的心形象	150
00009-18	綜藝形象100序	150
00006-04	名家創意系列1-識別設計	1,200
00009-20	名家創意系列2-包裝設計	800
00009-21	名家創意系列3-海報設計	800
00009-22	創意設計-啟發創意的平面	850
Z0905	CI視覺設計(信封名片設計)	350
Z0906	CI視覺設計(DM廣告型1)	350
Z0907	CI視覺設計(包裝點線面1)	350
Z0909	CI視覺設計(企業名片吊卡)	350
Z0910	CI視覺設計(月曆PR設計)	350

十.建築房地產

代碼	書名	定價
00010-01	日本建築及空間設計	1,350
00010-02	建築環境透視圖-運用技巧	650
00010-04	建築模型	550
00010-10	不動產估價師實用法規	450
00010-11	經營實點-旅館型經	250
00010-12	不動產經紀人考試法規	590
00010-13	房地41-民法概要	450
00010-14	房地47-不動產經濟法規精要	280
00010-06	美國房地產買賣投資	220
00010-29	實戰3-土地開發實務	360
00010-27	實戰4-不動產估價實務	330
00010-28	實戰5-產品定位實務	330
00010-37	實戰6-建築規劃實務	390
00010-30	實戰7-土地制度分析實務	300
00010-59	實戰8-房地產行銷實務	450
00010-03	實戰9-建築工程管理實務	390
00010-07	實戰10-土地開發實務	400
00010-08	實戰11-財務稅務規劃實務 (上)	380
00010-09	實戰12-財務稅務規劃實務 (下)	400
00010-20	寫實建築表現技法	600
00010-39	科技產物環境規劃與區域	300

代碼	書名	定價
00010-41	建築物噪音與振動	600
00010-42	建築資料文獻目錄	450
00010-46	建築圖解-接待中心.樣品屋	350
00010-54	房地產市場景氣發展	480
00010-63	當代建築師	350
00010-64	中美洲-樂園貝里斯	350

十一. 工藝

代碼	書名	定價
00011-02	籐編工藝	240
00011-04	皮雕藝術技法	400
00011-05	紙的創意世界-紙藝設計	600
00011-07	陶藝娃娃	280
00011-08	木彫技法	300
00011-09	陶藝初階	450
00011-10	小石頭的創意世界(平裝)	380
00011-11	紙黏土1-黏土的遊藝世界	350
00011-16	紙黏土2-黏土的環保世界	350
00011-13	紙雕創作-餐飲篇	450
00011-14	紙雕嘉年華	450
00011-15	紙黏土白皮書	450
00011-17	軟陶風情畫	480
00011-19	談紙神工	450
00011-18	創意生活DIY(1)美勞篇	450
00011-20	創意生活DIY(2)工藝篇	450
00011-21	創意生活DIY(3)風格篇	450
00011-22	創意生活DIY(4)綜合媒材	450
00011-22	創意生活DIY(5)札貨篇	450
00011-23	創意生活DIY(6)巧飾篇	450
00011-26	DIY物語(1)織布風雲	400
00011-27	DIY物語(2)鐵的代誌	400
00011-28	DIY物語(3)紙黏土小品	400
00011-29	DIY物語(4)重慶深林	400
00011-30	DIY物語(5)環保超人	400
00011-31	DIY物語(6)機械主義	400
00011-32	紙藝創作1-紙塑娃娃(特價)	299
00011-33	紙藝創作2-簡易紙塑	375
00011-35	巧手DIY1紙黏土生活陶器	280
00011-36	巧手DIY2紙黏土裝飾小品	280
00011-37	巧手DIY3紙黏土裝飾小品 2	280
00011-38	巧手DIY4簡易的拼布小品	280

代碼	書名	定價
00011-39	巧手DIY5藝術麵包花入門	280
00011-40	巧手DIY6紙黏土工藝(1)	280
00011-41	巧手DIY7紙黏土工藝(2)	280
00011-42	巧手DIY8紙黏土娃娃(3)	280
00011-43	巧手DIY9紙黏土娃娃(4)	280
00011-44	巧手DIY10-紙黏土小飾物(1)	280
00011-45	巧手DIY11-紙黏土小飾物(2)	280
00011-51	卡片DIY1-3D立體卡片1	450
00011-52	卡片DIY2-3D立體卡片2	450
00011-53	完全DIY手冊1-生活啟室	450
00011-54	完全DIY手冊2-LIFE生活館	280
00011-55	完全DIY手冊3-綠野仙蹤	450
00011-56	完全DIY手冊4-新食器時代	450
00011-60	個性針織DIY	450
00011-61	織布生活DIY	450
00011-62	彩繪藝術DIY	450
00011-63	花藝禮品DIY	450
00011-64	節慶DIY系列1.聖誕饗宴-1	400
00011-65	節慶DIY系列2.聖誕饗宴-2	400
00011-66	節慶DIY系列3.節慶嘉年華	400
00011-67	節慶DIY系列4.節慶道具	400
00011-68	節慶DIY系列5.節慶卡麥拉	400
00011-69	節慶DIY系列6.節慶禮物包	400
00011-70	節慶DIY系列7.節慶佈置	400
00011-75	休閒手藝系列1-鉤針玩偶	360
00011-76	親子同樂1-童玩勞作(特價)	280
00011-77	親子同樂2-紙藝勞作(特價)	280
00011-78	親子同樂3-玩偶勞作(特價)	280
00011-79	親子同樂5-自然科學勞作(特價)	280
00011-80	親子同樂4-環保勞作(特價)	280
00011-81	休閒手工藝系列2-銀編首飾	360
00011-82	?	?
00011-83	親子同樂6-可愛娃娃勞作	375
00011-84	親子同樂7-生活萬象勞作	375
00011-85	芳香布娃娃	?

十二. 幼教

代碼	書名	定價
00012-01	創意的美術教室	450
00012-02	最新兒童繪畫指導	400
00012-03	教具製作設計	360

室內 · 景觀空間設計繪圖表現法

出 版 者:	新形象出版事業有限公司
負 責 人:	陳偉賢
地　　址:	台北縣中和市中和路322號8F之1
電　　話:	29207133 · 29278446
Ｆ Ａ Ｘ:	29290713
編 著 者:	陳怡如、陳瑞淑
總 策 劃:	陳偉賢
電腦美編:	黃筱晴
封面設計:	陳怡如
總 代 理:	北星圖書事業股份有限公司
地　　址:	台北縣永和市中正路462號5F
門　　市:	北星圖書事業股份有限公司
地　　址:	台北縣永和市中正路498號
電　　話:	29229000
Ｆ Ａ Ｘ:	29229041
網　　址:	www.nsbooks.com.tw
郵　　撥:	0544500-7北星圖書帳戶
印 刷 所:	利林印刷股份有限公司
製 版 所:	台欣印刷股份有限公司

定價：480元

行政院新聞局出版事業登記證／局版台業字第3928號

經濟部公司執照／76建三辛字第214743號

西元2010年10月　第一版第二刷

（版權所有，翻印必究）

■本書如有裝訂錯誤破損缺頁請寄回退換

國家圖書館出版品預行編目資料

室內·景觀空間設計繪圖表現法/陳怡如，陳瑞
淑著。--第一版。--臺北縣中和市：新形
象，2004〔民93〕
　　面；　公分。--（畫）
　　參考書目：面
　　ISBN 957-2035-64-9（平裝）

　　1.繪畫－技法

948　　　　　　　　　　　　　　　9301406